文震孟书叶向高墓志铭

黄檗文库
黄檗古籍文献整理

白雨泽 高山 编著

福清市文化体育和旅游局策划

海峡出版发行集团
THE STRAITS PUBLISHING & DISTRIBUTING GROUP
福建教育出版社

凡例

一、本书是首发初现的叶向高墓志铭的整理成果，出版本书旨在向文史研究与爱好者提供证史补史的参考。

二、原墓志铭无标点符号，为了便于大家阅读，增补了墓志铭简体碑文，并对碑文标注了标点符号，限于所学，标注上或有见仁见智之处，特此说明。

三、部分铭文已磨泐，拓本无法辨识，尚有许多难辨字留待佐证，碑文中空格一律用『□』，字迹模糊、残泐字一律用『■』，损坏、断裂处一律用『×』。部分可以识别或可根据上下文推测的残泐字或损坏字，均用脚注加以说明。

四、为了加深对文本的理解，碑文后增补了墓主叶向高、铭文撰稿者、碑铭书丹者、铭文篆盖者的生平介绍。

《黄檗文库》总序

黄檗禅、黄檗宗与黄檗学

——构成黄檗文化三大内涵的历史传承及其影响

定　明 [一]

黄檗文化扎根于千年的闽赣浙的沃土，以佛教禅文化为内核，是中华优秀传统文化的重要组成部分，为中华文化走向国际性传播做出积极贡献，是海丝文化的重要体现，是中日文化交流互鉴的一座丰碑。纵观历史，黄檗文化在千年的传承、传播过程中经历了从黄檗禅、黄檗宗到黄檗学的三大内涵演进和历史传承，对东亚乃至世界文化产生了深远影响。

[一] 福建福清黄檗山万福寺方丈、福建省黄檗禅文化研究院院长。

一、黄檗禅：临济禅千年传承的思想源头

黄檗禅始于唐大中年间，大扬于两宋，中兴于明清；由黄檗希运禅师创发，义玄禅师传承光大；发展脉络初由福建到江西、安徽传法，后因义玄禅师从江西到河北，随着临济宗的建立，黄檗禅法由河北传遍华夏大地。由于义玄禅师说自己所传之法皆宗黄檗，因此禅宗史有天下临济皆出于黄檗的历史定论。临济禅法经过两宋的传承弘扬风靡全国，并形成『临济天下』的局面，宋代便已流传至日本。明末清初时期密云圆悟、费隐通容、隐元隆琦三代临济大宗师振兴黄檗，特别是隐元禅师前后两任住持十四年多，建立了『黄檗断际希运禅师正派源流』传法谱系，成为明末清初弘扬黄檗禅的巨擘，同时传法扶桑。

构成黄檗禅在禅宗史上的传承和影响，主要有如下三点。

（一）黄檗山、黄檗禅师与黄檗禅

山因僧名，因为禅者，黄檗山成为一座禅宗的名山祖庭，从福建黄檗山到江西黄檗山，因希运禅师早年出家于福清黄檗山，后传法于江西、安徽等地，因其酷爱家乡的黄檗山，把江西宜春鹫峰山改名为黄檗山，开堂说法，四方学徒，海众云集，『自尔黄檗禅风盛于江表』，世人尊称其为黄檗禅师，于大中三年（八四九）被唐宣宗加谥为断际禅师。

黄檗禅师见地高拔时辈，傲岸独立，雄视天下禅师，曾对弟子说：『大唐国内无禅师，不道无禅，只是无师。』语惊四海，仰山慧寂曾评论说『黄檗有陷虎之机』。黄檗希运禅师禅法高扬心性哲学，强调：『诸佛与一切众生，唯是一心，更无别法』；『唯此一心即是佛，佛与众生更无别异』[二]；『道在心悟，岂在言说』；『即心是佛，无心是道』[二]。『即心是佛。上至诸佛，下至蠢动含灵，皆有佛性，同一心体。所以达摩从西天来，唯传一心法，直指一切众生本来是佛，不假修行。但如今识取自心，见自本性，更莫别求』[三]。认为顿悟心佛不二，不流第二念『始似入我宗门』[四]。黄檗禅师的强调顿悟，其禅法上承六祖慧能、马祖道一、百丈怀海禅师等人的禅宗直指心性之精神，下启义玄禅师开创临济一宗。

唐宋以来，黄檗山、黄檗禅师和黄檗禅是构成黄檗禅文化的三大要素。两宋之际，江西黄檗山和福建黄檗山的传承与发展至历史新高点，成为了弘扬黄檗禅的中心。由于福建黄檗山是希运禅师创建江西黄檗山的源头，宋代才有『天下两黄檗，此中山是真』的著名诗句，强调福建黄檗山的历史地位。

[一]《黄檗希运禅师传心法要》，见《马祖四家语录》，石家庄：河北禅学研究所，2007 年，第 87 页。

[二]《黄檗希运禅师宛陵录》，见《马祖四家语录》，石家庄：河北禅学研究所，2007 年，第 104 页。

[三]《黄檗希运禅师宛陵录》，见《马祖四家语录》，石家庄：河北禅学研究所，2007 年，第 112 页。

[四]《黄檗希运禅师宛陵录》，见《马祖四家语录》，石家庄：河北禅学研究所，2007 年，第 19 页。

（二）从黄檗禅到临济宗：天下临济皆出黄檗

根据《临济义玄禅师语录》记载：『我在黄檗处，三度发问，三度被打。』义玄禅师先在黄檗禅师座下学法三年，在睦州和尚的鼓励提示下，三度问法黄檗禅师，三度被打。后经大愚禅师提点，顿悟『原来黄檗佛法无多子』的精神，了悟黄檗为其痛下三棒的慈旨，后回黄檗获得希运禅师的认可，并继续留在希运禅师旁修学。根据义玄禅师说法语录和行录记载，义玄禅师前后经黄檗禅师的棒打、考功等多达九次的铅锤逼拶，终于达到炉火纯青境界，棒喝天下，开创禅门中最大宗派临济宗。

黄檗禅师曾对义玄禅师说：『吾宗到汝，大兴于世。』[一]义玄禅师欲出世弘化时，曾写信驰书对住沩山的普化禅师说：『我今欲建立黄檗宗旨，汝切须为我成褫。』[二]在《五灯会元》中也记载义玄住镇州临济院时学侣云集，一日对普化、克符二禅师说：『我欲此建立黄檗宗旨，汝且成褫我。』因此义玄禅师所开创的临济宗也是以传承弘扬其师黄檗禅法为宗旨。

义玄禅师开创的临济宗，在心性论上提出『无位真人』，在自由境界上强调『随处作主，立处皆真』，在禅悟功夫论上提倡『四照用』，在接引学人方法论上运用『棒喝交驰』。义玄禅师的临济禅法是对黄檗

[一]《临济义玄禅师语录》，见《马祖四家语录》，石家庄：河北禅学研究所，2007年，第188页。

[二]《临济义玄禅师语录》，见《马祖四家语录》，石家庄：河北禅学研究所，2007年，第189页。

禅的弘扬和发展，也是其师黄檗的禅学的内在生命力和恒久价值的强有力佐证。[一]『黄檗山高，便敢当头

㧐虎；潏沱岸远，亦能顺水推舟。』[二]黄檗禅学在义玄禅师的弘化下传承至明清。黄檗希运禅师将马祖、

百丈的大机大用发挥到极致，同时他的说法语录《传心法要》和《宛陵录》把禅宗的心性哲学进行整合，

提出创造性诠释，成为禅门论『心』的典范，后世罕与匹敌，其首倡将『公案』作为禅悟的重要途径，成

为宋代公案禅和大慧宗杲禅师『看话禅』的源头。可以说，黄檗禅学在心性哲学和接引学人方法上对义玄

禅师创建临济宗产生了深远且持久的影响。

宋明以来临济宗成为禅宗最大宗派，由于义玄禅师自称继承和弘扬本师希运禅师的『黄檗宗风』，在

禅宗史上有天下临济皆宗黄檗的说法。概而言之，黄檗禅蕴含临济宗逻辑发展的一切芽蘖，是临济宗风发

展的理论酵母，而临济宗的发展，则是黄檗禅宗旨的理论完善和最终实现。[三]

（三）隐元禅师与『黄檗断际希运禅师正派源流』传法谱系的构建

晚明时期黄檗山僧俗邀请临济宗第三十代传人密云禅师住持，随后费隐禅师、隐元禅师相继住持，开

〔一〕刘泽亮：《以心传心——黄檗禅学论》，北京：宗教文化出版社，2020年，第1版，第268页。

〔二〕五峰普秀：《临济慧照玄公大宗师语录序》，见《镇州临济慧照禅师语录》，见CBETA2022.

Q1.T47,no.1985,p.495c11—12。

〔三〕刘泽亮：《以心传心——黄檗禅学论》，北京：宗教文化出版社，2020年，第1版，第272页。

启了此后黄檗山临济宗法脉绵延不绝的两百多年传承。

黄檗僧团和外护具有很强的断际禅师法脉源流正统意识。在费隐禅师住持三载时间，黄檗宗风提振，

出现再兴态势，在编修崇祯版的《黄檗寺志》时，构建了以断际禅师法脉为源流的传法谱系观念——『黄

檗断际希运禅师一派源流图』传法谱系。隐元禅师在永历年间重编《黄檗山寺志》时，将此前的法脉传承

改成『黄檗断际希运禅师正派源流』：

断际运—临济玄—兴化奖—南院颙—风穴沼—首山念—汾阳昭—石霜圆—杨岐会—白云端—五祖

演—昭觉勤—虎丘隆—应庵华—密庵杰—破庵先—无准范—雪岩钦—高峰妙—中峰本—千岩长—万峰

蔚—宝藏持—东明旵—海舟慈—宝峰瑄—天奇瑞—无闻聪—月心宝—幻有传—密云悟—费隐容—隐元

琦〔一〕

以黄檗断际禅师为黄檗山法脉源流的开始，直至隐元禅师，称『黄檗断际希运禅师正派源流图』，显然和

〔二〕《黄檗断际希运禅师一派源流图》，见崇祯版《黄檗寺志》，林观潮标注：《中日黄檗山志

五种合刊》，北京：宗教文化出版社，2018年，第26页。

临济宗以义玄禅师为开宗创始人的源流不同，这体现的是黄檗山的僧团和外护共同具有的强烈宗派源流意识[一]。在明末临济大宗师密云禅师和传法弟子们的努力下，黄檗法脉得以振兴发展。密云禅师应邀住持黄檗虽然不到五个月，但却是费隐禅师、隐元禅师相继住持黄檗的重要缘起。如此，黄檗三代住持皆是临济宗的法脉传承，而临济开宗祖师义玄禅师的本师就是黄檗断际禅师，这便促成了黄檗山与临济法脉的传承、结合，促成了『黄檗断际希运禅师正派源流』传承谱系源流的观念构建。

隐元禅师本人都在不断重塑黄檗法脉传承的正统性和正当性。在隐元禅师的开堂说法语录中经常提出『向这里消息得恰到好去，许汝入黄檗门，见黄檗人，与黄檗同条合命，共气连枝』[二]，『苟能于此插得只脚，可谓瞎驴之种草，堪接黄檗宗枝』，『苟知来处，可谓瞎驴之种草，堪起黄檗之宗风』等观点。[三]隐元禅师在说法中有意强调黄檗宗风的观念。

黄檗山作为断际禅师道场和法脉传承观念的源头，在隐元禅师住持黄檗期间，不论是黄檗外护，还是隐元禅师的这种祖统性身份构建，不仅塑造传法谱系的正统性和神圣性，也为黄檗持续发展传承提供了制度保障。为了更好传承黄檗法脉，黄檗山还建立了黄檗剃派的传承辈分……

〔一〕林观潮：《临济宗黄檗派与日本黄檗宗》，北京：中国财富出版社，2013年，第76页。

〔二〕《隐元禅师语录》卷一，《嘉兴藏》第27册，第227页。

〔三〕《隐元禅师语录》卷六，《嘉兴藏》第27册，第251页。

祖法志怀，德行圆满，福慧善果，正觉兴隆。

性道元净，衍如真通，弘仁广智，明本绍宗。

一心自达，超悟玄中，永徹上乘，大显主翁。[一]

二、黄檗宗：中日民间交流互鉴的文明丰碑

黄檗宗，是隐元禅师东渡后，在日本创建的一个禅宗分支，是临济宗黄檗派在日本开创的一个新宗派。

明代末年，隐元禅师重兴福清黄檗山万福寺，并以此为正宗道场，创立『黄檗断际希运禅师正派源流』和剃派传承辈分也编入了《新黄檗志略》。这种法派传承观念也影响到隐元禅师晚年编撰《黄檗清规》时对京都黄檗山住持人选的规定：必须是隐元禅师的法系或从唐山古黄檗请人住持。

断际希运禅师正派源流图』和剃派传承辈分，在宽文年间编修《新黄檗志略》时，将在福建占黄檗的『黄檗念传到了日本。隐元禅师创建京都新黄檗，在宽文年间编修《新黄檗志略》时，将在福建占黄檗的『黄檗共四十八字辈分传承，隐元是黄檗剃派的第十六代传人，并且将这种黄檗源流的溯源和剃派的传承观

〔一〕《黄檗法派》，见永历版《黄檗山寺志》，林观潮标注：《中日黄檗山志五种合刊》，北京：宗教文化出版社，2018年，第87页。

流」的法派传承。福建古黄檗的法脉传承从隐元禅师数传之后，在福建畲族地区的寺院祖塔中出现了从临济正宗到黄檗正宗的转变。

一六五四年，隐元禅师渡日后，其正法道统和高风亮节，备受日本朝野推崇。《日本佛教史纲》云：『隐元禅师来日本还不到一年，他的道声已传遍东西，似乎有把日本禅海翻倒过来之势。』七年后的一六六一年，由幕府赐地所建新寺黄檗山万福寺的落成，标志着日本黄檗宗的创立。黄檗宗独树一帜，迅速发展，逐渐融入日本社会，成为江户时期影响力较大的宗派之一，和渡宋求法僧荣西、道元开创的日本临济宗、曹洞宗并列为日本禅宗三派。

总结黄檗宗发展和贡献，有如下五大特点。

（一）本末制度

以京都黄檗山万福寺为大本山，住持人选均由江户幕府将军任命；以大本山作为整个黄檗宗的传法中心，以长崎、大阪、京都等各大寺为末寺，成为黄檗宗的传法基点，形成本末互应的传法制度。

（二）黄檗清规

以《黄檗清规》为黄檗宗发展龟鉴，全文编有祝厘、报本、尊祖、住持、梵行、讽诵、节序、礼法、普请、迁化等共十章，论述『丛林不混，祖道可振』。将明代禅宗丛林清规和信仰生活整体搬迁到日本，

其中梵行、讽诵、礼法三章将明代佛教的传戒制度、日常诵读共修和禅堂制度编入清规，为培养僧团品格、丛林道风和宗派有序传承提供了制度基础。准确地说，京都黄檗山万福寺完全复原了福建黄檗山万福寺的明代丛林生活与修行制度。

（三）传戒制度

隐元禅师特别重视梵行持戒对佛教正法久住和个体修道证悟的重要性，对沙弥戒、比丘戒、菩萨戒三坛授戒制度做出明确规范。为此，隐元禅师还著有《弘戒法仪》作为三坛传戒具体的仪轨和行法。《弘戒法仪》对培养清净的比丘僧团发挥重大影响，不仅为黄檗宗提供清净僧才，也为日本佛教培养出众多僧才，直接影响到日本佛教对传戒制度的重视。

（四）法脉制度

以隐元禅师临济正宗法脉为传法依据。并且，将此写入《黄檗清规》作为宗派制度执行，同时确定京都黄檗山自隐元禅师之后，住持人选必须是由隐元禅师一支所传承的临济法脉方可担任。

（五）黄檗祖庭

以福建古黄檗为传法祖庭，以京都黄檗山为大本山，隐元禅师在《开山老人预嘱语》中明确规定，若京都黄檗山住持找不到合适人选，应从唐山——福建古黄檗礼请。福建古黄檗为京都黄檗山和整个黄檗宗

输送传法人才，这个制度一直延续到第二十一代，其间共有十六位来自古黄檗的禅师担任京都黄檗山的住持，时间长达一百二十九年之久。

隐元禅师东渡，为扶桑传去已灭三百年之临济宗灯，德感神物，法嘱王臣，在日本迅速建立黄檗宗，成为日本禅宗的三大宗派之一。黄檗宗的本末制度是源自于日本江户时期政府对佛教的管理制度，而黄檗清规、传戒制度、法脉制度以及到古黄檗延请传法禅师的制度，不仅弘扬了古黄檗宗风，促进了新黄檗的兴隆发展，也为日本佛教的复兴和传承，注入了新鲜纯正的血液，提供了制度性的保障。以黄檗宗为纽带为江户社会所传去的先进文化、科学技术和佛学经义，对江户社会文化经济产生了重要影响。

三、黄檗学：构建黄檗文化与闽学、海丝文化融合互鉴的新学科

黄檗学，是研究、发掘、整理和保护黄檗思想文化、文物、文献的综合性学科。研究聚焦黄檗希运禅师为临济开宗法源，到形成临济宗黄檗派的八百年，以及隐元禅师东渡开创日本黄檗宗至今四百年。此外，内容还涉及历代黄檗外护的研究。

黄檗学的研究，以黄檗希运禅师为法源，以临济开宗为起点，以隐元禅师东渡扶桑黄檗开宗为转折

点，探寻形成黄檗文化的千年脉络与足迹，着眼黄檗文化形成的闽学之基础，以海丝文化为视角关注黄檗文化在东亚乃至世界传播与交流互鉴的各个领域。主要包括以下四方面。

（一）以福建黄檗山为基点

研究黄檗希运禅师传法江西、临济义玄禅师传法正定，所形成的传承千年的黄檗禅法、临济法脉；研究宋代东传日本的临济禅学、法脉体系以及传法路径；研究从唐代黄檗希运禅师到隐元禅帅东渡前八百年来，在闽学和闽文化的视阈下，黄檗文化的特征和内涵；研究历代黄檗外护，在黄檗山和八闽大地留下的多样文学、文化和文明成果。

（二）以隐元禅师东渡为基点

研究历代黄檗东渡禅僧在日本开创黄檗宗，以至发扬并完善黄檗禅法的体系，对日本佛教的思想、制度、信仰生活等方面的影响；研究历代黄檗祖师三百六十多年来形成的语录、著作等成果，研究黄檗宗与江户幕府、天皇、法皇的关系及重要交流事件。

（三）以黄檗僧团文化传播为基点

研究黄檗僧团、黄檗外护带去日本并对其经济社会发展带来重要影响的先进文化和科学技术，诸如在儒学理学、书法绘画、诗词歌赋、茶道花道、饮食料理、篆刻雕塑、建筑营造、出版印刷、医疗医药、公

共教育、围海造田、农业种植等领域的重要成果。

（四）以密云圆悟、费隐通容、隐元隆琦三代黄檗禅师所传法脉在北京、河北、福建、浙江、广东、台湾等乃至全国各地传承为基点

研究清末、民国以及当代南传南洋新加坡、印尼、越南、马来西亚，北传北美加拿大、美国和澳大利亚各国的弘法成果；研究以黄檗法脉，信众为纽带在促进构成南洋各国汉文化圈方面的贡献和影响，以及在北美、澳洲华人文化圈促进区域多元文化融合、对话和推动中华文化国际性传播的积极贡献。

当下，黄檗学是指以黄檗文献、黄檗禅学、黄檗文学艺术、黄檗文物、黄檗学理论为主，兼及黄檗法脉国际传播为研究对象的一门综合性学科。研究方法则须从文献学、历史学、禅学（哲学）、人类学以及宗教社会学等多维度进行研究。

首先，文献学以古籍文献为基础，如黄檗禅师传法语录、地方志、黄檗外护和士大夫朋友圈的著作等，研究的是黄檗学的基础内容。其次，黄檗禅文化要具有历史学维度，必须拥有历史学的横向和纵向双重维度。所谓横向维度，即平行维度，研究黄檗与时代社会交错互动的历史传播关系；纵向视野则是侧重黄檗在与时代互动后所形成的法脉传承发展的历史影响。第三，禅学亦即哲学的视角研究黄檗文化的内核，探究黄檗文化传承千年，成为东亚乃至亚洲文化现象的内在趋动力。第四，以人类学的实地考察、田

野调研为研究方法，提升对文献、史料等的情景式解读，同时可以弥补文献、史料等缺陷。对实物考察和走访，可以从空间、历史记忆等角度理解黄檗法脉传承和黄檗文化所处地理空间与区域文化相碰撞、相融合的发展轨迹。第五，还要从宗教社会学的立场，研究黄檗禅、临济宗、黄檗宗不同历史时期对东亚社会政治、经济文化、信仰生活、哲学思想、价值观念、现实意义等众多领域的影响。

四、结语：黄檗文化再起新征程

黄檗是一座山，是从福建到江西，从福建到京都的禅宗祖庭名山。希运禅师为唐代大宗师，于福建黄檗山出家，在江西新黄檗山传法，在唐宋时期形成『天下两黄檗』的历史格局。明清时期，隐元禅师应化西东，中兴古黄檗，东渡创建京都新黄檗，促成『东西两黄檗』的法脉传承。

黄檗是一种禅法。黄檗禅，直指人心，见性成佛。黄檗禅的宗风上承马祖、百丈，下启义玄，大机大用，棒喝交驰。义玄禅师创建临济宗，以弘扬本师『黄檗宗风』为使命，临济宗千年的法脉传承皆宗黄檗为思想源头。至明清时期经临济大宗师密云、费隐、隐元禅师三代人的努力，以临济正宗的传承身份住持黄檗山，尤其是隐元禅师进行『黄檗断际希运禅师正派传法源流』的谱系构建，真正完成了黄檗山、黄檗禅和黄檗法脉传承三者的结合，形成黄檗山独特的法脉传承谱系，直至道光时期传法四十四代，历时

二百六十多年。

黄檗是一个宗派。黄檗宗，是隐元禅师将明清时期中国福建黄檗山所传承的禅法思想、谱系制度、法脉传承、丛林生活、黄檗清规、戒律仪轨等整体搬迁至京都而创建的宗派，与曹洞、临济成为日本禅宗三大宗派。日本黄檗宗的成立，是源自黄檗希运禅师至隐元禅师一脉传承弥久而强大的影响力。以隐元禅师为核心的黄檗历代禅僧东渡传法至今近四百年，为江户社会传去了先进文化、科学技术和佛学经义而形成的黄檗文化，对日本文化、经济、社会产生深远影响。

黄檗是一门学科。黄檗学，是海丝文化重要代表，以千年黄檗禅文化为内核，以闽学为社会文化背景，以隐元禅师为代表的黄檗东渡历代禅师、黄檗外护为纽带，近四百年在佛学经义、先进文化、科学技术、海洋商贸等领域传播互鉴，形成具有综合性国际文化的理论学科。希望以黄檗学学科的构建，为未来中日以及欧美学者研究黄檗文化提供方向；希望以学术研究为契机，再现黄檗文化这座中日文化交流互鉴的历史丰碑，为未来黄檗文化交流、弘扬提供历史智慧和经验，希望再开启下一个四百年中日黄檗文化交流的新征程。

黄檗文化作为中华文明的优秀代表，具有千年的文化传承，体现了历久弥新的时代价值；黄檗文化的历代创新，彰显其生生不息的活力；黄檗文化的规范统一，对经济社会产生了鲜活的助力；黄檗文化的融合包容，影响了黄檗信众和社会大众的生活；黄檗文化内含的和平性，是助力世界和平的新动能。

序

洋洋大观的叶向高墓志铭

曾 江 [一]

叶向高（一五五九—一六二七），字进卿，号台山，福清人。明万历十一年（一五八三）进士，选庶吉士，授编修。累官礼部尚书，兼东阁大学士。历经万历、泰昌、天启三朝，独相十三载，权倾朝野。卒赠太师，谥文忠，墓葬在闽县方岳里（今闽侯县青口镇）东台村墓亭山，谓『七星坠月』穴地，系叶向高生前所卜。墓毁于民国时期，解放初又遭洗劫，石牌坊、墓亭等地面文物毁坏严重，石像生、神道碑等石构件或埋入地下，或挪为他用。

二十世纪九十年代初，福州一位藏友曾惠赠笔者一张叶向高墓志铭的拓片。叶氏墓志铭失落数十年，

[一] 闽侯县博物馆文博研究馆员。

故此拓片弥足珍贵。从拓片可知，此块墓志铭高一四〇厘米，宽七十八厘米，碑首篆盖右读直下双排文字，曰：『明故特进光禄大夫上柱国少师兼太子太师吏部尚书中极殿大学士加赠太师谥文忠叶公墓志铭』，计四十字，字径四厘米，书法工整匀称，浑朴遒劲。其下志文七十六行，每行约一三〇字，字径一厘米。

颜体楷书，韵味隽永，风神超迈。碑文洋洋洒洒近万字，甚为壮观。墓志铭介绍了玉融叶氏自固始徙闽的渊源历史，叶向高与其曾祖以近家世，以及正值倭患时期，母妊避外，叶向高出生在道旁败厕中的惨况及怀抱中东奔西窜，流落他乡，忍饥受冻，几经生死，直至五岁方得还乡的苦难幼年。同时，还记述了叶向高自幼聪颖过人，『六岁从父读书，试为文即工，门下士皆逊其敏』，十四岁中秀才，县令公堂置酒为其择配等轶闻趣事，记述了叶向高与按察使曹学佺、工部侍郎林如楚、都御史薛梦雷、工部主事方樊学、户部主事吴奇逢等姻亲血缘缔结，记述了叶向高『多须飘洒，才情姿表，谪仙人也』与『纵谈无失言，信笔无失手，入俗无失色，胶结忙迫无失步……』气度不凡，胆识超群的风范。

此块墓志铭与众迥异的是，它不像一般墓志铭那样，专为死者歌功颂德，以溢美之辞来寄托哀思之情，而是以较大篇幅概述了万历、泰昌、天启三朝国家的内忧外患，朝廷忠奸纷争和叶向高独撑残局，整饬朝纲，忍辱负重，力保忠良的高风亮节及其『宰相肚里能撑船』的宽博伟岸胸襟。文中所涉及的官宦有数十人之众，揭示了明末朝政尔虞我诈，勾心斗角的政治内幕。因此，此块墓志铭还具有一定的证史补史

价值。尤为难得的是，该墓志铭撰文、书丹、篆盖者均为明末名宦。

撰文者朱国祯（一五五八—一六三二），字文宁，号平涵，乌程（今湖州）人。万历十七年（一五八九）进士。天启初拜礼部尚书，兼文渊阁大学士。魏忠贤乱政，国祯佐叶向高，多所调护。叶向高、韩爌相继罢去，朱国祯任首辅，累加太子太保。旋为魏党李蕃所劾，遂引疾归。卒谥文肃。著有《皇明大政记》《涌幢小品》等。

书丹者文震孟（一五七四—一六三六），字文起，号湘南，别号湛持，长洲（今江苏苏州）人。世称『状元宰相』。『擅长诗文，精于春秋』，工书，书迹遍布天下，用笔干净利落，行草书师法晋人及宋元书家。后世评其书法可与曾祖、著名书画家文徵明相媲美。天启二年（一六二二）壬戌科状元，授修撰。因愤于魏忠贤把持朝政，祸国殃民，上奏《勤政讲学疏》，被廷杖八十，调外遂归。崇祯初，复官侍读，擢礼部左侍郎，兼东阁大学士。旋为首辅温体仁所忌而被参劾落职。卒赠礼部尚书，谥文肃。著有《姑苏名贤小记》《药园全集》等。

篆盖者郑三俊（一五七四—一六五六），字用章，号元岳，池州建德（今安徽东至）人。明万历二十六年（一五九八）进士。天启中累迁户部右侍郎，上疏极论魏忠贤、客氏之罪，遂被褫职闲住。崇祯初，官拜南京户户部尚书，兼掌吏部事。是年京察，澄汰魏党一空。召为刑部尚书，转吏部。乞休归，明亡

后，禅修悟道，家居十余年卒。

由此可知，此块墓志铭不但是研究叶向高生平事迹与明末政坛风云的珍贵史料，同时也是极为难得的书法艺术珍品。就墓志铭文字数而言，它还可能是我国目前发现的文字最多的古代墓志铭。

目 录

墓志铭拓片（整理版）

碑首篆盖

志公忠谥太加学殿中尚吏太太师国上大光特明
铭墓叶文师赠士大极书部师子兼少柱夫禄进故

唐中殷學州大諡忠為諡
清極大立贈師文業墓銘

明故特進光祿大夫上柱國少師兼太子太師

吏部尚書　中極殿大學士贈太師諡文忠

葉先生墓誌銘

賜進士第先生孫大夫柱國少師兼太子太師吏

部尚書建極殿大學士知經筵日講　制

誥總裁　國史　實錄

加太傅原任侍生朱國禎撰文

賜進士及第承德郎左

春坊左諭德兼翰林院侍講孳同經局印

文震孟書丹

賜進士第資政大夫南京戶部尚

天啟七年十八月二十九日元輔上柱國青霞山葉

先生卒于里第是月先五日、大行皇帝宾

天令上以八月二十四日、即位改元

柴雝……其尾上报久

近者……新皇敢闻先生决召用

师拟谥忠定下再议……聖意盖亟欲观先生行

事者议上拟忠端进一格矣　上寛于文忠

朝论论合于服旧例加祭四坛尚斩其三……新执政

所爲曰後給或過之不足輒重謄錄俾先生扃牖嵓

謹綴發藩等曰必　　　司徒興狀王按

公自固始從閼散居各縣籍福州省福顯故先

生公諱岡字進卿別號臺山曾

祖妣盛以孝弟重于鄉祖廣彬號月窓篤行

積學有名父朝榮號桂山醇儒爲學者所宗恩

遷判九江後刺養利庵恩所至至孝祠皆以公貴

贈特進左柱國少師無夫子太師使鄁尚書

娶班班安所三聚林夫人始生先生

翁初娶于于氏事病月余公愛之甚而栖守自吾

後世必有興者一日持券取貝為質頗慎

將訟于官私念訟必徵徵必破產是禍之也釋

然還其券其人自愧悔来請罪甲公未有孫情

仕禱于九天真人祠旦夕為慖逾年而先生

優患正林夫人過外家生午

膝挾抱中幾及鞭若有欲發帯鮮則婦人来縈

其西俗

餓極則僧人餽餅沙土疹甚將棄則老人代負賀
而仍還皆神祐也至五歲方還鄉又感異症兒
魃風之厄先生敘及必曰陽哉困也未嘗不涕
沸六歲外傅稱奇童屬對勁敵人從父讀書試
為文即工門下士皆遜其敏以遂責即從入京
歸兒邑試　　儀望以童子應秋試時
尚未聘許冷聞邑人俞氏有女召曰苦女擇配
無妃世秀才即公堂置酒請先生父子飲削牘

也教士太有恩義優挾者必盡甲抖氏兩年始轉

同年先爲此官欲轉坊典南試庵陵任盜擠之

久之至京母願歸而此當典試恩副成均其

延當國斈振授編修父卒于官卅迎喪除

選庶吉士試卽居諸館師無錫周敬卷建

名世元煥神人叶雁矣己卯舉于鄉癸未進士

貞受知罪雙江相似二百餘年中兩音事克配

函數往成禮而歸皆令辭不費一錢蓋與徐夫

中先猶著監事丁酉副朱奏淳典南試策文誤
重代分過以解罰俸一月歷諭德庶丁先
皇以元子出閣需講先
吐門關矦出涖事始推侍班官所主對退去使四明
指次晰切　元子深喜曰見多鬚鬚飄麗私告中貴
曰此飛鬚先生也世稱公擬典武試居首
命下用陪盡楚亥玉綖也表蹎蹜且以錄
交未備陸瀋盡出所横與之明不已求陸南禮

部右侍郎燧淮閣員抵南署部事時同李九

我吏部侍郎签事　　家及固留在否　謹碑

那家長處之坦然無間未幾奉轉北禮部即移

代之曾見處足太宰至相得甚懽尋代曾署部

事無攝戶禮部郎為摺事姚書事起郎危

甚縣書四關坡風波荆棘為言答書甚懽從是

遂顏陳矣三報滿入京故重無勿留者獨默默

南歸雁得教習舍南他屬已久南尚書復見阻

庶母裵求

林當逝賦與大……五頁

最有恩且性自己幣逢南中凡十三条余往兩

……炎目以圖閣試居首妨渠吳門……

出留館地遂終身不離余黙然南昌劉雲牆亦

曰芬未一餧諭冀篇文字必推葉郭貴鄉相國

獨不喜何居焦弱候曰郭猶嚴巗難犯世尊和粹

此更苛余又黙然從是聲望曰

重人忠協然遂簡

書柬閣大學士列九我之上即家起於縠峰又起

帝心矣下未拜禮部尚

舊輔王太……李敬有曰語衆頗側目先生

念父虛友欲讓少拳輦固止不聽上書言言狀

上嘉之報死其瀆于朝見即得疚疫大倉所吾

宋出山隂宋金庭居首候得先生爲助甚喜喜事

呻欲言間有爭執禾欣然須納一時和衷

氏東宮講讀考選起廢荀事每嚴曰一疏請

不勝書朕積勞不久捐館奈益困人言不復

出戌大□獨當國

名每濡滯徐觀閣臣所為乃一意精白向事下府

上以勿欺為主決不阿徇為用內傳教進下府

以為常　上深亮

上神聖深亮□審事下府

溫旨諭留亦以為帶

聖臥發憤辭票擬

上慍甚因火病

聖母悶瞀對以閣臣勒捐承出紛所惱

目

聖母再傳只一閣臣須好語慰留切切生

具連傳不出畫節賀尚不敢奉命惟

南郊分獻乃強出供事自是上忻折

楊請俟買辦救言宦寺寬宛平縣官發邊餉及

賑濟銀止派龍袍減價或從或否要歸于必從

所故有護陵甲文凡陵役有犯地方官不得

擅拿違者命于地方官備監杜茂在軍久素校點

所轄劉文漢入覺為兵馬妖書事阿當道福王

于三曹郎以傾歸德先生深惡之及是為茂所

勑廷臣皆欲下廉察重治念金而他屬茂必志
反制掣肘不若囚而興之使自擢爲便傳諭亦然遂
下茂提人言者以爲不具疏引咎　上忘
詢閣臣乃爲我詔過愈益嚮尚之楚按臣史記事
行部過承天有訴茂各役生事害人陛光裕爲
之魁下太守馮勞讒捕治相激茂遣人尖訴
聖母　皇上言勞讒困辱不堪捕去人皆
剡目折脛備極楚毒　上大怒逮勞繇若郡

森陛遽碑文以其方揭言斩愊随郎奏请方其

權揆救解之計遲遲治流他

發震及陵寢

擋不得兑方否隔時疏曰深惟有懲結愁恩無聊若宗社之計

泄泄悠悠付之閒聞臣惟皇上賞此一官而已又

死將七尺軀還之

皇上意解復卜危言動大

皇上每言時事艱難臣竊謂

曰

上自

為難也倘一下德音則雍壅洿立通廢弛立振悴

者立蘇軾者飽天回地轉又無得留動風

行誰敢淤過此政無難又曰皇上一切涵

容無所可否當去不去當留當留不當斷決不斷決

聚之使爭養之使開奏牘日夕夕事端日起職此

之故又曰時政之雍也如屬食之病令人困悶

而不聊生議論之煩也如霍亂之病令人昏憒

而不自覺又曰天下忠危良久亂之道盡有數端

孫水旱災傷夷狄盜賊楊坯牛失不與焉多

藏厚積必有悖出之豐蓄又曰礦稅一事皇

上為此受多少煩言忍多少開氣惹天禾後世

多少議論其實所積之物終歸無用乃將噩魏

蕩蕩之業 被其詁缺皆人所不敢言與言不能

逼者其他密揭日或數紙應于疾書內臣閣門

外遠候頃刻而就曲盡事情洞然了了

臨怒之要忠開雖盛怒立霽安 陽臣筆下明

自無不嘉將聞難于答別疏批出宣論隨之矣

滿三秊始加太子太保改文淵閣給三代

誥命故事只一辭至是三辭不允乃拜命得前

二母贈典隨傳　福王府第人忿始

安黔國莊丁收租挾勢剽略因奏歸之有司其

害始蘇催軍政考選至冊三乃發盡　上初

疑吏部至是幷疑兵部　解無不至其時閣

部水火之訞已久當太倉在事微見端道新建

益甚孫太宰立五守去國出踈訐奏至是太宰復

入忠服曰二十年来無此閣臣凡事之來擬議
衆方齮齕浙閩人貽書申之得免者甚衆大祭
陳培所房師也被齮蒙居二月有及太宰疏状
曰此院服能議公不愿作大官耶其後卒致茜
書有忌而攻者得師□朝古今盛事之疚惟
辛亥京察部發款分四黨祖之不聽御史劉國
縉等有匿名書金明時別有許疏大閹王事泰
聚奎後有駁疏旁觀者至謂察典當改乃持久之

乃定太宰卒去位未幾李九我亦去皆去後得
旨中間事事褊苴事事重煩議論翩主
可以理李廷匡容氣難銷忍死支撐即內匡亦
去首在閣老人做去此公獨當苦求去之疏
多因事而發上曰勿苦辭勿效九屢陳謝
幷催考選疏言再不下必挂冠徑去
得已發至私第行之舊例必下使科至是明示
歸重且冀言言少追議論也而議愈甚
上
上不
上
示

俛仰孟切癸丑特一

旨命典會試卽闈中票

儼且增額五十六人榜首周延儒卽賜及第第一

人許考其緫士余在田野得書曰 上厚恩

無可報自顧力量已竭完福邸事庶酬萬分一

而先 皇貴妃王氏薨 光宗生母也喪葬

極從優厚安男子于王目龢效妖書故智撼及宮

闈聞之揭付內臣曰； 上問方進 上果

震怒曰此大事閣中何以無言雁聲曰自有之大

約謂奸計當靜勿為所動

不問感天之禍頓消

力當引景王留邸

積礦稅予福王為言人不及知至是傳福王

所請田土錢糧乃

卿昨揭言及景王朕思

與景王比肩王今各令己定皇六子又不皇

孫徇猜疑之有卿又言及礦稅此與為三殿非

天顏頗和少緩疏益得用

以此甚感

皇考危疑為戒且

祖宗成例非今始創味

皇祖時

皇考

祖王豈即出資蔭裘疏謝　聖恩稠疊臣當

勉出臣小人也過討私慮故前揭云然　皇

上爲臣剖析又以諸皇孫爲言意深慮遠臣

復何辭惟是　皇考當時雖名分未正然講

讀不輟情意常通今□東宮輟講業已八季不

奉　朝謁聞亦已久　福王時時入宮皆人所

知親疏懸殊又之國無期因而壯疑竇雖家儉

宜擇定吉期剴示天下至疮口一事外議謂

王借此極難題目以圖淹緩礦稅之云天下寶
以此疑　皇上此在　聖心必自瞭自再
論福王朝傳兌已久日期間論不又再疑中外
方曉然知先生之力言於　上也蓋　福主
久不入宮本所朙知姑借外廷為讒語以動
上聽速　王行耳仍時曉杜門求去
必偕一事尉遼初釋滿朝薦筆等　人再補閣恆
方中涵吳曙谷二人其請　福王事益堅

上復以小聖母稀齡為言遲且上乘于眾駁謂

中變決難挽伴不省謂上預慶即遣王

行慈奉雨兼上大忤謂御意見朱真随感

上壽聖母而寶留于人謂率軍之

盛又乃睡留竟于之私計不得不言不應

上徘徊歎息次日傳諭如請定以明春仍

謝臣錯解聖意萬死自古帝王從諫未有

及皇上者其田土四萬頃疏減其一又史

王辭一斬有次第闕季甲寅二月、聖母

崩擬遺誥朗著婚對典禮此已定期亦得釋禁

崇鐲秘領半福王復生志求探嚴振乃阻俞

夫人入臨持給帷幄賜於束銀萬遲爲學百雙神

官傳閣下先生欲去、萬歲不能留當代留

夫久即太尖言夫妻皆老久離家令病苦不支

若不免放必充長安中　上閒惻然始知不

可復留矣一曰　皇貴妃遣人來言曰先生全

力為東朝願分少許惠顧福王正色曰此正是

金力為　王處人稱萬歲十歲及吾輩六百歲

者虛語耳　皇上壽登五旬不為高趣此

葢春時啟行資贈倍厚宮中如山之積伯意所

欲若時移勢改常額外絲毫難得況積奉口語

可畏一行水釋且得賢聲老臣為王何所不至

皇貴妃聞大慟言于　上前交椅泣坦乃

如期行送郊外殷勤致語洏別亦不覺淚下洏

皇太子四拜坐受無他語

禮部先定儀注別

密啟　皇太子必須加意□然之欲下座答拜

福王固辭乃立受答其二握手泣別送至宮

門　福王過望

行中外觀然盡媚逼視景邸十倍諸猜度力爭

上與　皇貴妃皆大嘉歎

又倍之先生焦勞顯靜密籌與一切瑣屑周旋

又倍之處人父子骨肉間本難涉宮闈更難一

且煬若反掌天祚　國家先生得天精誠感格

可又闻又有高原之□□一大瑞受金钱左右之

歷數諸罪以執延撫為最大不治且亂轉聞于

上乃得撤歸地方官皆無忌盖瑞禍

上多遣怒未有獨治瑞者誠謂先生閩人特從

寬閩案至治之甚酷亦為閩也送□□聖母喪

徒杪至土城詣山陵題□□主葬屢蜀汝撫盂是

特遣須賞其厚禮異遂請省墓報云不得顧

松疏遂連上報以即百疏難允戍遣宗岫城移

別館示且必去且言強留斯經前皆其生為塗
面之人死作負恩之鬼報以非欺君臣之誼決
難忍然再請報以福王方去朕第潞王又夢痛
切哀思分憂重臣豈得疏辭徑去朕留卿更甚
于卿若行已意傷朕懷卿必不忍且八年勞苦
何惜數日姑俟次輔道南至極言道南聞此
必不速去不得速去豈兩疏即效尤亦
非得已乃于八月念五日薄暮發疏栗尢旋復

追回先生終夕徬徨 上于宮中躊躇久之

曰既死宜早令其歡喜五鼓催方輔入閣擬

旨務從優厚加少師坐蟒乘傳行從來所無

又傳云留數日無速行凡三日詣文華門辭具

疏勤懇墾□□□徵召名哲特薦鄒南皋等褒答且遣

内□□□藏經賜邑黃籙寺圖其山川以歸本以

朴誠恭謹受□□坐特知□□工每告近侍此

閣下未嘗欺我一言壞我一事自言未嘗害一

墓志铭拓片（整理版）

人未嘗受人金錢向六曹請一事雖有乞者亦
不能掩其素也行至揚州楚宗來謝論以安靜
勿及前事抵家則子成學先二日卒有孫三耀
咸立矣明年表謝令撫按存問牖一孫中晝合
人深寂疑暇銀者兩酒來裏開居極意山水
開福廬靈躚巹諸滕比于台雁上顧時時念
及張差挺撃歡曰葉閣老在必無此欲再召有
尼者中宦崩恭慰　上已不豫令中瑸讀

聽之喜傳西崇云三高閣擬進

上崩哭臨慟幾絕

光宗即位凡□□□□

入萬方　來宮時切切曰我有大恩未

憲益此野　上崩　喜皇即位疏賀且

辭不許明季辛酉拜命詹府玉牒同原遣行人

急趨時建夷已陷瀋陽遼陽朝議驟遷熊廷弼

經略次徵兵三方布置遂事已不可諫已過進　上

陰河阻二十里禱于神立開十月入朝

上仍增入未幾

許講筵面退即入閣屢請發帑金濟邊得二百

萬內臣王安侍

兩朝登極劉南昌是菴韓蒲州家雲實

光皇潛邸二十餘年內榷勤

受顧命先生得召多其贊成既至肉外相慶曰

司馬公再相矣

上虛己以聽念遼陽始禍

縣撫臣李維翰輕率進兵推官郎之范尫削軍

鮑擬逮正法請補前總兵戚繼光贈謚人心肅

然魏忠賢者

上舊侍巧黠譖王安殺之族

科臣勑南昌握司禮權譖推王

傳都籍其口喋喋不休亦所之每每闚聲色王

多語塞魏陽視耽耽凡進言者必欲處分必盡爭

尤惡高少卿攀龍劉主事宗周將重凝爭尤力

謂二人負時望必去之請自我始皆得止謁

二陵賦詩十二章宣付火館因言王安于

陛下有罪于先帝實有功大忤怡以舊

臣尉論得若王安久處分

公方苦外震不知内憂已伏矣南昌□□□所告歸

廷獨主守憮臣王化貞主戰自為水火能又開

隙于新輔沈銘鎮沈愆之詘熊而主王此廢寧

之潰言其必叛虛中為解先遠王而後及然蓋

恐山海無人瓦解不可支也閣臣孫愷陽出視

師以其間請免帶徵設法團練安插邊民錄用

豪傑□□詔告天下朕實不逮賠累吾民語

□上不悅諭欧謂感動人□全賴于此卒不

改纍與國宙引咎求去不許壬戍廷試賜文

震孟第一竟共稱得以素有瘵之病至是交作

復白言請歸慰留講延五日一侍尋上五事悉

先行章給事先儒帥御史衆當延枚苦救得免

歎曰此枰事　皇祖以手代口雖甚觸忤怒

夕即平請亦期先今日與所怪執辯以口代

王□□片地幾成口吾場雖勝忿不變後難

捕□矣孫洪澳入為秩宗以紅先事誓必討賊

顯攷方輔左都鄒南鼻助之司寇王憲慕攷沈
輔諸臺省助之力為調解方得免罪沈亦善歸
禾爨司寇奄等官文狀元又以司寇被謫事有不
可深究者亦無如之何也南鼻與副都馮少墟
皆講學即入師關講院勒碑求先生為文遂知
昨流人聞本内寮懼邢執正必循此啟釁眾文星
公御覽以示至公果給事中郎久厚郭興治
未童蒙連疏枊鄒至此之妖寇又不知何人言

于内謂宋逮敗壞皆因講學傳閣中欲毀書院

士沖牽雛英朙于此等議論似未嘗究心

忠賢又不識一丁泌有興人主之極陳鄒先

朝忠賢恐于學問宋方盛時正以廉洛關閩韓

朙學術此及南宋王淮韓侂冑輩始立僞學名

目構陷朱熹諸賢而宋祚遂終戎二祖崇

尚治冠千古奈何輕信人言作此舉動為後世

口寔書院得不毀然二公竟柏繼去於是正月

念閣權愈輕人情日變大有歸志請補閣隻點

咽者四余遂濫及南樂魏道沖以末摧得與余

啟候出入閣中理文書萋苻中堂山海蜀齊黔

滇津機兵餉頭緒萬端尋丈之間一展即書隻邊

積盈尺之疏或二或三運筆如飛若不經思悉

中寂會間雜讚夭余或倦退而少憩即呼出曰

幹自家工夫不許不許一日請曰與先生相處

久未知其捷若是姑一旬十行者耶曰否否余

又曰察意象閒我輩未啟口即窺破九竅者耶

習曰汝為以我為非人南樂故先生所教習此

復閒任不甚相合且志趣頗異人固有中魏外

魏之稱即有閒而贍附者先生心知之未敢言

中魏羽翼已成曰導＿＿上弌獵練內操三千

供馳騁章疏輕重有教之敕劉瑾故事　上

悵而傷之威行省中小不快于工部族內官大

梁奏公座尚書鍾龍源被逐去又不快禮部因

頻奏災異切責至詆尚書咸陽陟閣權不用恐旻旋致仕去屢救解不能盡得愈呂因與同官上言閣臣虚冒相名止以禀擬為職中有所見不得無言大概四端曰任事乏人曰錢糧欠清曰詔令寢格曰風俗曰澆盡蒸近時因循流海之弊盡情剴切出有讜論忠獻之後王標城晉中極殿復以　光皇實錄三鎮捷功項加上柱國辭久中魏久欲殺廷弼在事兩李博刑

數數揭告諭資不絕暮病敬憚束致失禮也趨

儔鶴嘗為友宰遷郎阻之曲諭乃聽南享

頒曆始一出、皇子生於賀請召建言諸臣者

候旨行從南郊分獻星辰壇五色雲見賦

詩志喜織造事中魏怒言言及府中力辭府允

削籍一品考六年加太傅不受臺省中鑾起

廢諸臣添註太多屢請偉推又欲令告病給假

以來言先朝遺臣久困今始叙用遂去可惜

安再往漆註一傘省臣大不悅甚太宰誰籍余

曰閣臣代銓臣愛惜才而反以為嬢乎部自

持之則可別生意見則不可立出視事甲子先

生既久閉門御史靖留者甚要言閣臣為言臣

亦勿留則他日言官蒙譴閣臣必不敢救救且疑

其勿此乃得止二月晦日　聖躬微感寒召

閣臣甚慎恩蒲州及余等先到　上傳待元輔

同進疾趨至乾清宮內殿右第二室　御

褐前叩頭致辭起東向立太醫診視畢叩頭奏

聖容睟穆語音清亮當即萬安宜從容調

理
上答已知全至閣辦事名實金槃于後

復問安越三日
聖躬大安
歸堅卧不復

出矣越三日之一疏自稱辭窮貴備蒲州不票

久至謂自為已地緩縣不了何以責百僚貪位

單官蒲州避不出余代筆并以責余謝曰初票

何敢然覯然
其共謀困我也余之謂少鄉貴

媒孽後出山之望已絕先生寔引與同升初時
亦勸留先生慨然曰使盡得行志汲身官何
妨手指畫云云不去將反桐且云蒲州亦不能
久字我曰文寔亦嘗鋻辨歸計慨然始知自處
矣然先生圖歸方切忽有汪文言之獄文言原
名守泰歈入得見王安用事安死避揚州逮入
凡安之黨無免者旋得送刑部釋歸改名再入
機警有口辯遊諸公卿間為制敕中書江右岳

部郎鄭陛遷改吏部衆疑文言與都給事中魏

中所□二郎大華求二人及僉都左光斗

邐之言下詔獄詰大中何以方被論即謝恩大

中制人有清名方都吏垣尚未任也先生□文

奮之用其失徑臣凡毋申前說中魏以王安故

必除文言苐秋而遣之俟先生去爲下辣手人

頌知之副都楊大洪曰禃將作矢不撲且盡焚

列其大罪二十四有隨中宫胎殺裕妃郊□□

侍

論諸款俱係夢囈嗣當宮士嚴密外庭何以透知意懼氏三月傳內閣楊連疎婁

躬姑不究敢有尾論的決不姑息衆懼駭愕尋

欲屏逐左右使朕孤立連曾被彈壓陞欺侮朕

九卿科道諸臣連章上或謂當乘此決勝促先

生為助日来關度此事末可刀爭空留閣臣從

中换回逐具揭勤　上聽忠賢勛私爭

旨下謂已悉勞臣日之竝叙忠賢有恩

有功迁河督粟百餘言先生曰所批文理眀順

内由知此本事此必有代筆者慮正亦尒時傳

徐大化所爲察之果然工部郎萬燝以⋯陵

工缺費疏請發内庫廢銅鑄錢謂借事瀆擾隘

朕不孝廷杖百燝方逮時小璫擧杖亂下氣窒

菴枝畢旬餘死御史林汝翥者

百林懲萬郎⋯潜逃誤傳匿先生所⋯青奏聞亦杖

也連远尜欲索語諸璫朝廷逮一御史閣臣

匿陛下是閣臣敢于抗

旦羅浮御史丞若幾中

逋索我家有則何辭瑊董乃逡巡散隨貝楊

自卽云中官園閣臣第

國朝自來所無之事

臣若不去何顏自立尉留盡農圍中官而杯投

隨衰延撫鄧漢

遂移居再疏尤歸加

太傅臨寧謨逐賜銀百兩四幣坐辨加賜女之

二夫廩從優故事告歸不陛辭將請

上寮慈養身勤政講學

復卽金吉室刑勸

上答朕知卿安為國愛身待罪囧送絀被

門余方侍班見先生飄然度矯若登仙念如此

寶臣放使回山圖事何禎頔淚闌諸衛士

皆怵此一

賜歸亦之陛下之始終未有灭者七同魏南

樂南享不涅被攻逐顯與中魏合錦衣田

倜耕居間先逐蒲州波逐余遂將閣權盡奉中

魏正人糜爛不可言太宰行戌容死先宝仇對

入咎行郊餞甚盛開前

可二十餘在京搜求無不至一御史顯以弘進

丈言力攻皆不能⋯⋯宰斷死爲

化言干中亦不動人遂⋯⋯属州南昌

仇惟鄉者重貮托其⋯⋯

以下俱削竆先生歸之次辛俞夫人宰因謝

疏及之遂得邨典撰壽藏得意甚寄書自託以

慶陵工成加上柱國辭不獲又次辛病作

稍復愈忿又次辛病就醫酉省城漬甚輿歸遂不起

先一旦書至遽囤服狙本陶靖

獨夕慮之句此對諸餘咋呼傷哉司徒行

狀河二萬餘言自省遄編僭之奈亭典實更何

以加惟是若陰之合甚奇去留之際不禍所以

處之者十一協于天則初去國疏至六十二再

去疏六十七感 神宗養知獨相枳人秉事上

堅正接下舍忍如洪河將决捍以金堤又如烈

火沸湯中投一點甘 跡大本既定

朝野□□意外暗□而不仰夫衆飲和而不覺

其功奠大焉或者以謂儻徼病與此□學儕

道可以□外脈御奔軼宋人未嘗行得先生行

而被撓不履其地不盲其虚與時曉曉者固不

是再出輔道□沖聖力柱邪鋒者舊

滿朝斯亦千載一時而封疆外霜蚖蝎中搜養

引而去之天以完節付斯人

爲善之徵于此可見自来執政既久且尊多爲

射的生令之世皂蹇不免窺伺先生者危很然

不過尋影遮身無車載鬼何與豪之其者劉志

選之喪志徐卿伯之友噬更不若薦人

而大及疑救人力人友態甚有德于人而人反長沙

祝堅者不免寄義尚然如則

而不染逆琺後又多賢得君若華亭而不伴相

萬家無長物殆天所獨厚即其鄉文敏非不稱

才柳履順無此艱辛又絕未見有詩文可傳則

我朝多想第之文何熬馬余詞林後進而奉差

长一课悲忌胸毎謂人曰葉先生縱談無失

吾信笔無失手入俗無失色膠結言過無失少

無涯超超乎獨上不講學不談禪玄

闍羅殿前勘對得過其體段何如都緣扉有山

林之致擧椎牧怠家玉之尊神情開朗音韻諧

和其氣象何如嘗語余曰未遇時人有求力不

能應者至今歉然思有以補又聞其子劉築橋

塔尚義急難與其孫歲阜賑濟千金喜見眉宇

此皆于無意　　本休休一個臣所自

来吾謂韓魏公司馬溫公蘇子瞻合為一人四

朝老臣冠于前後斯言徵信當必傳已文如其

人詩如其文郭朙龍眼空千古深所推服試舉

諸大家臚列而觀其品自定臺閣之盛于斯為

極書法圓媚大書尤雄偉所著蒼霞艸續艸餘

艸奏艸繪扉尺牘讀史空　　氏封一品

夫人勤儉慈懿先生自為誌子三成學尚寶司

丞祀鄉賢邑人又為特福娶尖禄典簿龔燿女

到安人成摯聘都督呼良朋女側室湯氏出成

季聘都御史薛夢雷女慎殤女三長適工部侍

郎林如楚子昌延室卒次適工部主事方懋學

子長史喬嵩次許聘通政使林　章孫

女益苞監生娶戶部主事林雲女益孫中書舍

人聘應天府求陝一元女娶同知鄭燿女孫女

二長適按察使林茂槐子諸生國炫次適知府

林裕陽子諸生逢平曾孫四蕃出者進晟聘兵

科給事中林正亨女進昱聘按察使曹學佺子

舉人孟嘉女苞出者進昇聘

長許聘太常卿王化行子諸生爽蕃出次許聘

戶部主事吳奇逢子諸生伯龍子鼎新苞出次

許聘

卒七月三十日夾時得卒六十有九踰時

月……曲皆作黄金色以崇禎庚午正月

初十日葬在閩縣……

生天分相懸宅東頗近度俱可望八十相約各

立一傳今先生止此則當國過苦盡近且隱夏

生作志老多才盡況乎無才……

蒼蒼國生元臣鍾滙靈秀海之濱福州附

邑清且淳山開天馬繞城閭葉氏世德貳

翰苑轉延惟

星煟煟明七閫國成獨秉艱且辛卯閣荅請

時露斷 天子慰諭且辭博曰

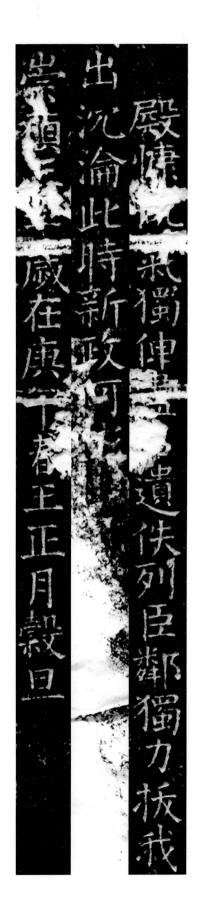

墓志铭碑文

明故特进光禄大夫、上柱国少师兼太子太师、吏部尚书、□中极殿大学士、赠太师、谥文忠，■〔一〕

山叶先生墓志铭，赐进士第光禄大夫、柱国少师兼太子太师、吏部尚书、建极殿大学士、知□经筵□

日讲、制造、总裁□国史□实录，□□□□□特□加太保、吴兴侍生朱国祯撰文，赐□进□士

□及□第□承□德□郎、左□春□坊、左谕□德□兼□翰□林□院□侍□讲、□掌□司□经□局□印

□×××门人文震孟书丹，赐□进□士□第、□□□资□政□□□大□夫、□□□

南□□□京□□户□部□□尚□×□□□□〔二〕三俊篆盖。

天启七年八月二十九日，元辅上柱国、台山叶先生卒于里第。是月，先五日，□□大行

皇帝宾天，今□□上以八月二十四日□□即位，改元崇祯。除旧补新之际，×××其尾上报

×××××××××××××■衷颁大政××平，不徒拘拘存殁间较久，近者□新皇数问先生，决召用，

闻讣震悼，赠太师，拟谥忠定，下再议。圣意盖呕欲观先生行事者，议上拟忠端，进一格矣。□□上竟予

文忠，朝论翕服。旧例加祭四坛，尚靳其三，似新执政所为，日后给或过之，不足轻重。惟先生属纩语志

〔一〕此字残泐。《相国叶文忠公碑》有：『师讳向高，字进卿，别号台山。』又，据残笔，此字可补为『台』。

〔二〕此二字，前字损坏，后字残泐。《明史》有郑三俊其人，曰：『崇祯元年，起南京户部尚书兼掌吏部事。』又，据残笔，前字可补为『书』，后字可补为『郑』。

孙益藩等曰：■〔一〕××××××××××■司徒，匪莪状■〔二〕。

按叶氏自固始徙闽，散居各县，籍福州者最显，故先生为福清人。先生讳向高，字进卿，别号台山。曾祖仕俨，以孝悌重于乡。祖广彬，号月窗，笃行积学，有名。父朝荣，号桂山，醇儒，为学者所宗，恩选判九江。后刺养利，廉惠所至。立祠，皆以公贵。赠特进左柱国少师兼太子太师、吏部尚书、□■〔三〕×××××××××××××娶郭，再娶康，三娶林夫人，始生先生。翁初艰于子，且善病。月窗公忧之，响响相守，曰：『吾后世必有兴者。』一日持券取负，为所稽，颇愤，将讼于官。私念讼必征，征必破产，是祸之也，释然，还其券。其人有愧悔，来请罪曰：『公未有孙，当代祷于九天真人祠。』日夕为恒。

逾年而先生生。倭患正棘，夫人避外家，生于×××××××××××××，东西奔窜，怀抱中几及难者数矣。带解则妇人来系，饿极则僧人馈饼。沙上疲甚，将弃，则老人代负，负而仍还，皆神祐也。至五岁，方还乡，又感异兆，免鬾风之厄。先生叙及，必曰：『伤哉！困也。』未尝不流涕云。

〔一〕此字残泐。据残笔，疑为『铭』字。

〔二〕此字残泐。据残笔，疑为『至』字。

〔三〕此字残泐。《相国叶文忠公碑》有：『赠特进左柱国少师兼太子太师、吏部尚书、中极殿大学士。』又，据残笔，此字可补为『中』。

六岁，外傅称奇童，属对惊人。从父读书，试为文即工，门下士皆逊其敏。父选贡，即从入京。归

就邑试，×××××××××宪仪望，以童子应秋试。时尚未聘，许令闻邑人俞氏有女，召曰：『若

女择配，无如叶秀才。』即公堂置酒，请先生父子饮，削牍函，■往成礼而归。皆令办，不费一钱，盖与

徐文贞受知聂双江相似。二百余年中两奇事，克配名世元撲神人叶应矣。己卯举于乡，癸未进士，选庶

吉士。试即居首，馆师无锡周敬庵、■〔一〕×××××××××××定当国，奖拔授编修。父卒于官，奔迎丧。

服除久之，至京。母忧归，再出，当典浙试，忽副成均。其同年先为此官，欲转坊典南试，荐以代，实挤

之也。教士大有恩义，优拔者，必登甲科。凡两年，始转中允，犹署监事。

丁酉，副朱养淳典南试，策文误重，代分过以解，罚俸一月。历谕德、庶子。□□先皇以元子出阁，

当充讲×××××××建去位，四明■〔三〕门，兰溪出莅事，始推侍班官。所主对句，仿写，指次明切

□元子深喜，且见多须飘洒，私告中贵曰：『此飞须先生也。』共称为×。公拟典武试，居首□□命下用

陪，盖楚袁玉蟠也。袁踞蹐，且以录文未备为虑。尽出所构与之。

明年己亥，升南礼部右侍郎与推阁员，抵南署部事。时同年李九我、吏部侍郎署事×××子祭酒

〔一〕此字残漶。《相国叶文忠公碑》有：『入翰林为馆师无锡周公子义、武进吴公中行所知。』又，

〔二〕此字残漶。据残笔，此字可补为『武』。

〔三〕此字残漶。据残笔及上下文义，此字可补为『杜』。

皆在■〔二〕。×〔三〕谨确，郭豪爽，处之坦然无间。未几，李转北礼部，即移代之。曾见台起太宰至，相得甚

欢。寻代曾署部事，兼摄户、礼事。郭先人为詹事，妖书事起，郭危甚。贻书四明，以风波荆棘为言。答

书甚厉，从是遂显隙矣。三报满入京。故事无勿留者，独默默南归，应得教习，舍而他属，已允南尚书，

复见阻。庶母丧，求×××■〔三〕母林，当逃贼，与■×〔四〕人互负，最有恩。且生三子者，淹南中凡十二

年。余佐两淮间，曰：『先生■■〔五〕姿表，谪仙人也。南昌刘云峤亦曰：『癸未一馆，论几篇文字，必推

试居首，妨渠吴门生留馆地，遂终身不解。』余默然。吾乡相国素自负，何事××？』笑曰：『只因阁

叶、郭，贵乡相国独不喜，何居？』焦弱侯曰：『郭犹岩岩难犯，叶和粹，人人×××××此更奇。』余

又默然。从是声望日重，人心协然，遂简□□帝心矣。

〔一〕此字残泐。据残笔及上下文义，疑为『南』字。

〔二〕此字损坏。据上下文义，此字可补为『李』。

〔三〕此字残泐。前文有『庶母丧』，此字可补为『庶』。

〔四〕此二字，前字损坏，后字可补为『夫』。《相国叶文忠公碑》有：『庶母者，林姓，酷爱公，当逃贼，与太夫人互襁公云。』又，据残笔，此字可补为『庶』。《相国叶文忠公碑》有：『（向高）有三母，曰郭曰康曰林。』

〔五〕此二字残泐。据残笔及上下文义，疑为『才情』二字。

丁未，拜礼部尚书、东阁大学士，列九我之上。即家起于谷峰，又起旧辅王太■[一]领之。李故有口

语，众颇侧目。先生念父年友，欲让。少年辈固止，不听。上书言状□□，上嘉之，报允。其时于朝见即

得病，殁，太仓誓不出。山阴朱金庭居首揆，得先生为助，甚喜。事×××所欲言，间有争执，朱欣

然领纳，一时和衷。凡□东宫讲读、考选起废等事，每数日一揭请，不胜书。朱既积劳，不久捐馆。李益

困人言，不复出。

戊申××独当国。□□上神圣深恶群下市名。每濡滞，徐观阁臣所为，乃一意精白□□，事上以勿

欺为主，决不阿徇为用。内传缴进，求归以为常，□□上深亮，□□温旨谕留，亦以为常。■[二]坚卧，

发愤辞票拟。□□上愠甚，因火病目。□□圣母问安，对以阁臣勒揹不出，为所恼。□□圣母再传：『只

一阁臣，须好语慰留，切勿生嗔。』连传不出。寿节贺宫门，尚不敢奉□□命，惟□□南郊分献，乃强出

供事。自是□□上心折。揭请停买办，救言官、司官、宛平县官，发边饷及赈济银，止派龙袍缎价。或从

或否，要归于必从。

〔一〕此字损坏。后文有『殁太仓誓不出』，《明史·叶向高传》：『三十五年五月，擢向高礼部

尚书兼东阁大学士，与王锡爵、于慎行、李廷机并命。十一月，向高入朝，慎行已先卒，锡爵坚辞不出。』

王锡爵，即太仓也。又，据残笔，此字可补为『仓』。

〔二〕此字残泐。据残笔及上下文义，疑为『日』字。

承×故有护陵■〔二〕文，凡陵役有犯，地方官不得擅拿，违者拿地方官备监。杜茂在事久，素狡黠。

所辖刘文藻入赀为兵马，妖书事，阿当道，祸王子二，曹郎以倾归德。先生深恶之。及是为茂所劾，廷臣

皆欲下廉察重治，念舍而他属，茂必恚，反掣肘，不若因而与之，使自擭为便。传谕亦然，遂下茂提人。

言者以为非，具疏引咎。□□上心■〔三〕，谓阁臣乃为我认过，愈益向之。

楚按臣史记事行部过承天，有诉茂各役生事害人，蔺光裕为之魁，下太守冯劳谦捕治，相激。茂遣人

哭诉□□圣母、□□皇上，言劳谦困辱不堪，捕去人皆剜目折胫，备极楚毒。□□上大怒，逮劳谦、若郡

幕。且出碑文以为×，揭言暂拘。随即奏请，乃其权宜救解之计，不当以违制论，骤逮治，恐×他变，

震及□□陵寝。□□上意解，复以危言动大珰，乃得免。

方否隔时，疏曰：『深惟□宗社之计，若泄泄悠悠，付之阃闻，臣惟有郁结愁思，无聊以死，将七尺

躯还之□□皇上，偿此一官而已。』又曰：『□□皇上每言时事艰难，臣窃谓□□上自为难也。倘一下德

音，则壅滞立通，废弛立振，悴者立苏，馁者立饱，天回地转，更无停留，■〔三〕动风行，谁敢淤遏，此

〔一〕此字残泐。据残笔及上下文义，此字可补为『碑』。

〔二〕此字残泐。据残笔及上下文义，疑为『喜』字。

〔三〕此字损坏。《相国叶文忠公碑》引叶向高语：『比年皇上每言时事艰难，臣窃谓上自为难也。倘一下德音，则壅滞立通，废弛立振，悴者立苏，馁者立饱，天回地转，雷动风行，谁敢淤遏，此政无难。』又，据残笔，此字可补为『雷』。

政无难。』又曰：『□□皇上一切涵容，无所可否，当去不去，当留不留，当断决不断决，聚之使争，养之使哄，奏牍日多，事端日起，职此之故。』又曰：『时政之壅也，如隔食之病，令人困闷而不聊生；议论之烦也，如霍乱之病，令人昏愦而不自觉。』又曰：『天下必危必乱之道盖有数端，而水旱灾伤，夷狄盗贼、物怪牛■■〔二〕不与焉。多藏厚积，必有悖出之衅。』又曰：『矿税一事，□□皇上为此受多少烦言，忍多少闲气，惹天下后世多少议论。其实所积之物，终归无用，乃将巍巍荡荡之业，被其玷缺。』皆人所不敢言与言不能透者。其他密揭，日或数纸，应手疾书。内臣阁门外立候，顷刻而就，曲尽事情，洞然了了。□□上览之即心开，虽盛怒立霁。每××阁臣笔下明白，无不嘉奖。间难于答，别疏批出，宣谕随之矣。

满三年，始加太子太保，改文渊阁，给三代□□诰命。故事只一辞，至是三辞不允，乃拜，并得前二母赠典。随传□□旨，促造□福王府第，人心始安。黔国庄丁收租，挟势剽略，因奏归之有司，其害始苏。催军政考选，至再三乃发。盖□□上初疑吏部，至是并疑兵部。×■〔三〕解无不至。其时阁部水火之说已久，当太仓在，事微见端，迨新建益甚。孙太宰立亭去国，出疏讦奏。至是太宰复入，心服曰：

〔一〕此二字残泐。《相国叶文忠公碑》引叶向高语：『臣窃论今天下必危必乱之道，盖有数端，而水旱灾伤、夷狄盗贼、物怪牛妖尚不与焉。』又，据残笔，此二字可补为『妖尚』。

〔二〕此字残泐。据残笔及上下文义，疑为『调』字。

『二十年来，无此阁臣。』凡事必来拟议。众方龃龉，浙闽人贻书争之，得免者甚众。大参陈培所，房师也。

被论家居，一日言及太宰，欣然曰：『此臣眼能识公，不堪作大官耶？』其后卒致尚书。有忌而攻者，得

师×同朝，古今盛事之褒，惟辛亥京察部发款分四党。阻之，不听。御史刘国缙等，有匿名书，金明时

别有讦疏，大哄，主事秦聚奎复有驳疏。旁观者至，谓察典当改，力持久之乃定。太宰卒去位，未几李九

我亦去，皆去后得□□旨。中间事事补苴，事事重烦，议论□□明主可以理夺，廷臣客气难销，忍死支

撑。即内臣亦云：『自在阁老×人做去，此公独当苦求去之。』疏多因事而发。□□上曰：『勿苦辞，勿

效尤。』屡陈谢，并催考选，疏言：『再不下，必挂冠径去。』□□上不得已，发至私第，行之旧例，必下

吏科。至是明示归重，且冀言官少息议论也。而嚣愈甚，□□上倚任益切。

■ ■ 〔二〕士。余在田间得书，曰：『□□上厚恩无可报，自顾力量已竭，完福邸事，庶酬万分一而』

癸丑，特□□旨命典会试，即闱中票拟，且增额五十人。榜首周延儒，即赐及第第一人，并考

先□皇贵妃王氏薨，□□光宗生母也，丧葬极从优厚。妄男子王曰乾效妖书故智，撼及宫闱。闻之揭

付内臣曰：『□□上问方进。』□□上果震怒，曰：『此大事阁中何以无言？』应声曰：『有之。』大约谓

〔一〕此二字残泐。据残笔及上下文义，此二字可补为『庶给』。

奸计当静，勿为所动。□天颜顿和，缄疏不问。

■[一]天之祸顿消。□□上以此甚感，益得用力。

尝引□景王留邸、□□皇考危疑为戒，且以积矿税予□福王为言，人不及知。至是传：『福王所请田土钱粮，乃□□祖宗成例，非今始创。味卿昨揭言及景王，朕思□□皇祖时，□□皇考与□景王比肩，王今名分已定，皇太子又有皇孙，何猜疑之有？卿又言及矿税，此举为三殿，非为福王。宜即出赞襄。』疏谢：『□□圣恩稠叠，臣当勉出。臣小人也，过计私虑，故前揭云。然□□皇上为臣剖析，又以□诸皇孙为言，思深虑远，臣复何辞？惟是□皇考当时虽名分未正，然讲读不辍，情意常通。今□东宫辍讲业已八年，不奉□朝谒，闻亦已久。□福王时时入宫，皆人所知。亲疏悬殊，又之国无期，因而生疑，实难家

■[二]。宜择定吉期，明示天下。至庄田一事，外议谓□王借此极难题目以图淹缓。矿税之云，天下实以此疑□□皇上。此在□□圣心，必自明白。』再谕：『福王朝，传免已久，日期明谕，不必再疑。』中外方晓然，知先生之力言于□□上也。盖□福王久不入宫本所明知，姑借外廷为谩语以动□□上听，速□王行耳。仍时时杜门求去，□□上必借一事慰之。初，释满朝荐等三人，再补阁臣方中涵、吴曙谷二人。其请□福王事益坚，□□上复以□□圣母稀龄为言，迟且二年。众骇，谓中变决难挽。佯不省，谓□□上预庆

〔一〕此字残泐。据残笔及上下文义，此字可补为『滔』。

〔二〕此字残泐。《相国叶文忠公碑》引叶向高语：『而福王时节入宫，每月两次，皆人所知。亲疏悬殊，已生猜忖，又以迁延留滞，之国无期，悠悠之口，实难家喻。』又，据残笔，此字可补为『喻』。

即遣□王行，慈孝两兼。□上大忤，谓卿意见失真。随奏：『□□上寿□□圣母，而实留□王。人谓孝事之盛心，乃昵留爱子之私计。不得不言，不忍不言。』□□上徘徊叹息。次日传谕：『如请，定以明春仍谢：『臣错解□□圣意，万死。自古帝王从谏，未有及□□皇上者。』其田土四万顷，疏减其一。又舆

□王辞一，渐有次第。

明年甲寅二月，□□圣母崩，撰遗诰，明著婚封典礼，皆已定期，并得释楚宗蠲税额半。□福王复生心来探，严拒，乃阻。俞夫人入，临特给帷幔，赐茶果、银万、寿字百双。中官传：『阁下先生欲去，□□万岁不能留。当代留。』夫人即大哭言：『夫妻皆老久离家，今病苦不支，若不允放，必死长安中。』

□□上闻恻然，始知不可复留矣。

一日，□皇贵妃遣人来言曰：『先生全力为东朝，愿分少许，惠顾福王。』正色曰：『此正是全力为□王处。人称万岁千岁，及吾辈云百岁者，虚语耳。□□皇上寿登五十，不为不高。趁此宠眷时启行，资赠倍厚，宫中如山之积，惟意所欲。若时移势改，常额外丝毫难得，况积年□语可畏，一行冰释，且得贤声。老臣为王何所不至□？』皇贵妃闻大恸，言于□□上前，交相泣也。乃如期行送郊外，殷勤致语而别，亦不觉泪下。而礼部先定仪注，别□皇太子四拜，坐受无他语。密启□皇太子，必须加意。深然之，欲下座答拜，□福王固辞。乃立受答其二，握手泣别，送至宫门□。福王过望□□，上与□皇贵妃皆大

喜。既行，中外洒然，盖嫌逼视景邸十倍，诸猜度、力争又倍之。先生焦劳、显诤、密筹，与一切琐屑周

旋又倍之。处人父子骨肉间本难，涉宫闱更难。一日易若反掌，天祚□国家，先生得天精诚，感格可知。

闽又有高寀之变。一大珰受金钱，左右之。历数诸罪，以执巡抚为最大，不治且乱。转闻于□□上，

乃得撤归，地方官皆无恙。盖珰褊□□，上多迁怒，未有独治珰者。诚谓先生闽人，特从宽，闻寀至，治

之甚酷，亦为闽也。

送□□圣母丧，徒步至土城，诣山陵题□□主。旧属次辅，至是□特遣，颁赏甚厚。礼毕，遂请省

墓。报云『不得顾私』，疏遂连上。报以『即百疏难允』。乃遣家出城，移别馆，示且必去。且言：『强

留则从前皆欺，生为涂面之人，死作负恩之鬼。』报以『非欺，君臣之谊，决难恝然』。再请。报以『福

王方去，朕弟潞王又薨，痛切哀思，分忧重臣，岂得疏辞径去？朕留卿，更甚于卿。若行己意伤朕怀，卿

必不忍。且八年劳苦，何惜数■〔一〕？姑俟次辅道南至』。极言：『道南闻此旨，必不速来，臣又不得速去

岂不两误？即效尤，亦非得已』。乃于八月念五日薄暮，发疏票允。旋复追回。先生终夕彷徨。□□上于

宫中踌躇久之，曰：『既允，宜早令其欢喜。』五鼓催方辅入阁。拟□□旨：『务从优厚。加少师，坐蟒

〔一〕此字残泐。《相国叶文忠公碑》引神宗语：『卿既念朕恩，当思终始图报，且八年劳苦，何惜数月勉留。』又，据轮廓，此字可补为『月』。

乘传行。』从来所无。又传云：『留数日，无速行。』凡三日，诣文华门辞，具疏劝举政、征召名哲、特荐邹南皋等。褒答：『且遣内臣，赍藏经赐邑黄檗寺，图其山川以归。』

本以朴诚恭谨受□□上特知。□□上每告近侍：『此阁下未尝欺我一言，坏我一事。』自言未尝害一人，未尝受人金钱。向六曹请一事，虽有忌者，亦不能掩其素也。行至扬州，楚宗来谢，谕以安静，勿及前事。抵家，则子成学先二日卒。有孙三，皆成立矣。明年，奏谢。令抚按存问，荫一孙中书舍人。山陵礼成，赐银百两、四表里。闲居极意山水，开福庐灵岩诸胜，比于台雁。□□上顾时时念及，张差梃击，

叹曰：『叶阁老在，必无此。』欲再召，有尼者□。

中宫崩，恭慰。□□上已不豫，令中珰读，听之喜。传票云云，阁拟进□□上，仍增入。未几□上崩，哭临恸几绝。□□光皇即位，凡再旬召入。盖方□东宫时，切切曰：『我有大恩人■〔一〕报。』■■意若此。寻□□上崩，□□熹皇即位，疏贺且辞。不许。

明年辛酉，再命詹府主簿同原遣行人急趣。时建夷已陷沈阳、辽阳，朝议骤迁熊廷弼经略大征兵，三方布置，遂事已可谏。已过淮阴，河阻二十里，祷于神，立开。十月入朝，□□上许讲筵面恩，即入阁。内臣王安侍□□光皇潜邸二十年，■极勤劳。□□两朝登极，刘南昌是庵、寻请发帑金济边，得二百万。

〔一〕此字残泐。《相国叶文忠公碑》引光宗语：『我有大恩人未报。』又，据轮廓，此字可补为『未』。

韩蒲州象云实受顾命，先生得召，多其赞成。既至，内外相庆，曰：『司马公再相矣！』□□上虚己以听。念辽阳始祸縲抚臣李维翰轻率进兵、推官郑之范克削军饷，拟逮正法。请补前总兵戚继光赠谥，人心肃然。

魏忠贤者，□□上旧侍，巧黠，谮王安、杀之。嗾科臣，劾南昌，握司礼权，谬推王礼■[一]居首，凡矫传都借其口，喋喋不休。直折之，每每厉声色。王多语塞，魏傍视眈眈，凡进言者必欲处分、必争，尤恶高少卿攀龙、刘主事宗周。将重拟，争尤力，谓二人负时望，必去之，请自我始。皆得止。谒□□二陵，赋诗十二章，宣付史馆。因言王安于□□陛下有罪，于□□先帝实有功。大忤。犹以旧臣慰谕，但言王安久处分，廷臣章疏不得牵入。人方苦外震，不知内忧已伏矣。南昌寻亦告归。

廷弼主守，抚臣王化贞主战，自为水火。熊又开隙于新辅沈铭缜。沈忿之，诎熊而主王。比广宁之溃，言其必叛。虚中为解，先逮王而后及熊，盖恐山海无人，瓦解不可支也。阁臣孙恺阳出视师，以其间请免带征，设法团练，安插边民，录用豪杰，□□诏告天下■『朕实不逮，贻累吾民』语。□□上不悦，谕改。谓：『感动人心，全赖于此。』卒不改。寻与同官引咎求去，不许。

壬戌，□廷试赐文震孟第一，共称得人。素有不寐之病，至是又作，复自言请归，慰留讲筵，五日

〔一〕此字残泐。据残笔及上下文义，疑为『朝』字。

一侍。寻上五事，悉允行。章给事允儒、帅御史众当廷杖，苦救得免。叹曰：『昔年事□皇祖，以手代口，虽甚触忤怒，一夕即平，请亦即允。今日与内臣执辩，以口代手，阁中一片地，几成口舌场。虽胜，必不继，后难措手矣。』孙淇澳入为秩宗，以红丸事誓必讨贼，显攻方辅，左都邹南皋助之；司寇王宪葵攻沈辅，诸台省助之。力为调解，方得免罪，沈亦善归。未几，司寇夺官，文状元又以司寇被谪事，有不可深究者，亦无如之何也。

南皋与副都冯少墟皆讲学，即京师辟讲院、勒碑，求先生为文。逆知时流以明年内察，惧邹执正，必借此启衅，文呈□御览，以示至公。果给事中郭允厚、郭兴治、朱童蒙连疏排邹，至比之妖寇。又不知何人言于内，谓宋室败坏，皆因讲学。传阁中，欲毁书院。□□上冲年，虽英明，于此等议论似未尝究心，忠贤又不识一丁，必有奥人主之。极陈：『邹□先朝忠臣，长于学问。宋方盛时，正以濂、洛、关、闽讲明学术。比及南宋王淮、韩侂胄辈，始立伪学名目，构陷朱熹诸贤，而宋祚遂终。我□□二祖崇尚，治冠千古，奈何轻信人言，作此举动，为后世口口实？』书院得不毁，然二公竟相继去。

癸亥正月，念阁权愈轻，人情日变，大有归志。请补阁臣点用者四，余遂滥及。南乐魏道冲以未推，得与余肩随出入。阁中理文书萃于中堂，山海、蜀、齐、黔、滇军机兵饷，头绪万端，寻丈之揭，一展即尽。叠积盈尺之疏，或二或三，运笔如飞，若不经思，悉中窾会，间杂谐笑。余或倦退而少憩，即呼

出曰：『干自家工夫，不许，不许。』一曰请曰：『与先生相处，久未知其捷若是，殆一目十行者耶？』曰：『否，否。』余又曰：『察意象间，我辈未启口，即窥破九窍者耶？』骂曰：『汝乃以我为非人？』南乐，故先生所教习。比履阁任，不甚相合，且志趣颇异，人固有中魏、外魏之称。即有因而暗附者，先生心知之，未敢言。中魏羽翼已成，曰导□□上弋猎，练内操三千供驰骋。章疏轻重，有教之效刘瑾故事。□□上悦而信之，威行省中。小不快于工部，嗾内宫大噪，毁公座，尚书钟龙源被逐去。又不快礼部。■[一]类奏灾异切责，至诋尚书盛阳隂阁，推不用。怨望，旋致仕去。屡救解，不能尽得，愈邑邑。因与同官上言：『阁臣虚冒相名，止以票拟为职，中有所见，不得无言，大概四端：曰任事乏人，曰钱粮欠清，曰诏令寝格，曰风俗日浇。』盖举近时因循流湎之弊，尽情刮出，有说论忠猷之褒。

□玉牒成，晋中极殿，复以□□《光皇实录》、三镇捷功，皆加上柱国。辞，允。中魏久欲杀廷弼，在事两年停刑，数数揭告，谕责不绝。盖犹敬惮，未敢失礼也。赵侪鹤当为太宰，选郎阻之，曲谕乃听。□□庙享颁历，始一一出。□皇子生，入贺，请召建言诸臣，着候□□旨。行从南郊分献星辰坛，五色云见，赋诗志喜。织造事，中魏怒言官及府佐，力解，府佐竟削籍一品。考六年，加太傅，不受。台省中嫌起废诸臣添注太多，屡请停推。又欲令告病给假以去。言□先朝遗臣久困，今始叙用，逐

[一] 此字残泐。据残笔及上下文义，疑为『因』字。

去可惜，宜再准添注一年。省臣大不悦，恚太宰注籍。余曰：『阁臣代铨臣爱惜人才，而反以为嫌乎？部则他日言官蒙谴，阁臣必不敢救，救且疑其朋比。乃得止。

二月晦日，□□圣躬微感寒，召阁臣甚急，蒲州及余等先到，□□圣容醉穆，语音清亮，当内殿右第二室□□御榻前，叩头致辞，起东向立。太医诊视毕，叩头奏：『□□圣躬大即万安，宜从容调理。』□□上答：『已知。』令至阁办事，各赏金币。午后复问安。越三日，□□圣躬大安。■归，坚卧，不复出矣。

越三日，必一疏。自称辞穷，责备蒲州不票允。至谓自为己地缠绵不了，何以责百僚贪位争官，蒲州避不出。余代笔，并以责余。谢曰：『初票何敢？然觍然■其共谋困我也。』余之谫劣，乡贵媒蘖后，出山之望已绝。先生实引与同升，初时亦劝留。先生慨然曰：『使尽得行志，以身死官，何妨？』手指画云，『不去，将及祸』，且云蒲州亦不能久。字我曰：『文宁亦当蚤办归计。』怃然，始知自处矣。

然先生图归方切，忽有注文言之狱。文言原名守泰，歙人，得见王安用事。安死避扬州，逮入，凡安之党无免者。旋得送刑部。释归，改名再入。机警有口辩，游诸公卿间，为制敕中书。江右兵部郎邹惟

琏改吏部，众疑文言与都给事中魏■〔二〕中所■，■■■大■〔三〕，劾二人及佥都左光斗。逮文言下诏狱，诘

大中何以方被论即谢恩。大中，浙人，有清名，方都吏垣，尚未任也。先生疏：『文言之用，其失在臣。』

凡再申前说。中魏以王安故，必除文言，第杖而遣之，俟先生去，乃下辣手，人颇知之。

副都杨大洪曰：『祸将作矣！不扑且尽焚。』列其大罪二十四，有堕中宫胎，杀裕妃。郊祀

■×■〔三〕×××颇震惧。凡三日，传内阁：『杨涟妄论诸款，俱系蔓词，宫壸严密，外庭何以透知？

意欲屏逐左右，使朕孤立。涟曾被弹，骤升，欺侮朕躬，姑不究。敢有尾论的，决不姑息。』众惧骇愕，

寻九卿科道诸臣连章上。或谓当乘此决胜，促先生为助，日来哄度此事未可力争，宜留阁臣从中挽回，遂

具揭劝□□上，听忠贤归私第，×××××××之□□旨下，谓已悉，劳臣■〔四〕心，并叙忠贤有恩有功，

不可负，累百余言。先生曰：『所批文理明顺，内中无此本事，此必有代笔者。』忧正未艾时，传徐大化

工部郎万燝以□□陵工缺费，疏请发内库废铜铸钱。谓『借事渎扰，陷朕不孝』，廷杖百。燝方逮时，

所为，察之果然。

〔一〕此字残泐。后文有『大中，浙人』，《明史·叶向高传》有：『魏大中交通汪文言。』又，据残笔，此字可补为『大』。

〔二〕此字残泐。据残笔及上下文义，此字可补为『哗』。

〔三〕此字残泐。据残笔，疑为『侍』字。

〔四〕此字残泐。据残笔及上下文义，疑为『用』字。

小珰捶杖乱下，气奄奄。杖毕，旬余死。御史林汝■〔一〕××××××责。奏闻，亦杖百。林怒万郎中事，

潜遁。误传匦先生所，且甥舅也，群绕宅欲索。语诸珰：『□朝廷逮一御史，阁臣匦之，是阁臣敢于抗

□旨，罪浮御史矣。若辈但遍索我家，有则何辞？』珰辈乃逡巡散。随具揭自明云：『中官围阁臣第，

□国朝自来所无之事。臣若不去，何颜自立？』慰留，尽收回中官。而林投顺天巡抚邓■〔二〕，×××××

遂移居。再疏，允归。加太傅，荫子，护送，赐银百两，四币，坐蟒。加赐如之，币增二，夫廪从优。故

事，告归不陛辞。特请，许之。复叩金台前，劝□□上寡欲养身，勤政讲学。□□上答：『朕知。卿宜为

国爱身，待召用。』目送出掖门。余方侍班，见先生飘然度桥，若登仙。念如此宝臣，放使回山，国事何

赖？不觉堕泪。闻诸卫士皆然，此××××××八启行，郊饯甚盛。闻前□赐归，亦如之。阁臣■始

终未有■者。

十月，魏南乐□□庙享不至，被攻急，显与中魏合锦衣田尔耕居间，先逐蒲州，次逐余，遂将阁权尽

奉中魏，正人糜烂不可言。太宰行，戍客死。先生仇对可二十余，在京搜求无不至。一御史显以引进，文

〔一〕此字残泐。《明史·叶向高传》：『无何，御史林汝翥亦以忤奄命廷杖。』又，据残笔，此字可补为『翥』。

〔二〕此字残泐。《明史·万燝传》：『汝翥惧，逃之遵化，自归于巡抚邓渼。』又，据残笔，此字可补为『渼』。

〔三〕此字可补为『渼』。

言力攻，皆不能动。■又时举范文予，祈死为××××××××仇，惟乡贵重赀托其弟入京构徐大化

言于中，亦不动。人遂妒余幸免，而蒲州、南昌以下，俱削籍矣。

先生归之次年，俞夫人卒。因谢疏及之，遂得恤典。择寿藏，得意甚，寄书自诧。以□□庆陵工成，

加上柱国。辞，不获。

又次年，病作，稍复愈。又次年，病，就医省城，渍甚，舆归，遂不起。先一月书至，述困劣状，犹

举陶靖×『×××××，××』[一]独多虑』之句。其对诸■[二]亦云：『呜呼伤哉！司徒行状可二万余言，

自著《蘧编》倍之。字字典实，更何以加。惟是君臣之合甚奇，去留之际不偶。所以处之者，一一协于天

则。』

初去国，疏至六十二。再去，疏六十七。感□□神宗眷知，独相八年。事上坚正，接下含忍。如洪河

将决，捍以金堤；又如烈火沸汤，中投一点甘■[三]×××××，××××××迹。大本既定，朝野■■。意外

暗销而不知，大众饮和而不觉，其功莫大焉。或者以调停为病，然舍此二字，何道可以止沸腾、御奔轶？

〔一〕『靖』后字损坏。《相国叶文忠公碑》有：『临尽，为其孙诵陶靖节「应尽便须」之句。』据损坏字数，可补为『节应尽便须尽无复』。

〔二〕此字残泐。据残笔及上下文义，此字可补为『孙』。

〔三〕此字残泐。据残笔及上下文义，疑为『霖』或『露』字。

宋人未尝行，得先生行而被挠。不履其地，不直其事，与时哓哓者，固不足××。比再出辅，道□□冲圣，力拄邪锋，耆旧满朝，斯亦千载一时。而封疆外亏，蚍蜎中据，养■[一]×××××××××。生今之世，皋夔引而去之。天以完节付斯人，为善之征，于此可见。自来执政既久且专，多为射的。不免。窥伺先生者尤狠，然不过寻影遮身，无车载鬼，何与豪毛？甚者刘至选之丧心，徐卿伯之反噬，更不××。■[二]若荐人而人反疑，救人而人反怨，甚有德于人而人反仇，贤者不免，亲知尚然。如殆天所独厚。即其乡文敏，非不称才，抑履顺无此艰辛，又绝未见有诗文可传，则我朝名相第一，又何疑焉。

■[三]×××××××××××××长沙而不染逆瑾，后又多贤，得君若华亭而不伴相嵩，家无长物。

余词林后进，而年差长，一遇即推心腹，每谓人曰：『叶先生纵谈无失言，信笔无失手，入俗无失色，胶结忙迫无失步，×××××××××××无涯，超超乎独上。不讲学，不谈禅玄，阖罗殿前勘对得过，其体段何如！都纶扉有山林之致，群樵牧忘衮王之尊。神情开朗，音韵谐和，其气象何如！』尝语余曰：『未遇时人有求，力不能应者，至今歉然，思有以补。』又闻其子创筑桥塔，尚义

〔一〕此字残泐。据残笔及上下文义，此字可补为『乱』。
〔二〕此字残泐。据残笔及上下文义，疑为『乃』字。
〔三〕此字残泐。据残笔，疑为『别』字。

急难，与其孙岁旱赈济千金，喜见眉宇。此皆于无■〔一〕×××××××××××××××本休休

一个臣所自来。吾谓韩魏公、司马温公、苏子瞻合为一人，四朝老臣冠于前后。斯言征信，当必传已。

文如其人，诗如其文，郭明龙眼空千古，深所推服。试举诸大家胪列，而观其品自定，台阁之盛，于

斯为极。书法圆媚，大书尤雄伟。所著《苍霞草》《续草》《余草》《奏草》《纶扉尺牍》《读史■×〔二〕》

××××××××××××××××氏，封一品夫人，勤俭慈懿，先生自为志。子三：成学，尚宝司

丞，祀乡贤，邑人又为特祠，娶光禄典簿龚燿女，封安人。成孳，聘都督呼良朋女，侧室汤氏出，成季，

聘都御史薛梦雷女；俱殇。女三：长适工部侍郎林如楚子昌兆，先卒。次适工部主事方懋学子长史乔嵩。

次许聘通政使林×××××××××××××××××彰孙女。益苞，监生，娶户部主事林云女。

益荪，中书舍人，聘应天府丞陈一元女，娶同知郑耀女。孙女二：长适按察使林茂槐子诸生国炫，次适知

府林裕阳子诸生逢平。曾孙四：蕃出者进晟，聘兵科给事中林正亨女。进昱，聘按察使曹学佺子举人孟嘉

女。苞出者进昇，聘■〔三〕××××××××××××××××××××长许聘太常卿王化行子诸生

〔一〕此字残泐。据残笔，疑为『意』字。

〔二〕此二字，前字残泐，后字损坏。《相国叶文忠公碑》载叶向高有《读史随笔》一书，辅以残笔，可补为『随笔』二字。

〔三〕此字残泐。据残笔，疑为『选』字。

爽，蕃出。次许聘户部主事吴奇逢子诸生伯龙子鼎新，苞出。次许聘■■■■〔一〕■子须劲，荪出。

■■■■■■〔二〕年七月三十日亥时，得年六十有九。■■■■■■■■■■，■■〔三〕皆作黄金色，以

崇祯庚午正月初十日葬闽县方岳里之■〔四〕××××××××××

生天分相悬，宅衷颇近，度俱可望八十，相约各立一传。今先生止此，则当国过苦与近日隐忧×

×××××××××■生作志，老多才尽，况乎无才■××××××××××××

×××××〔五〕×××××××××××××××××××××

××××××□苍苍为国生元臣，钟汇灵秀海之滨。福州附邑清且淳，山开天马绕城闉。叶氏世德代

有×，××××××××××■翰苑转逶巡，惟■××××××

〔一〕此四字残泐。据残笔，疑为『广东提举』四字。

〔二〕此六字残泐。首字难辨。《相国叶文忠公碑》载叶向高『以嘉靖三十八年己未七月晦日生』，辅以残笔，疑为『生嘉靖己未』。

〔三〕此九字残泐。起首二字据残笔及上下文义，可补为『有异香遍体』。

〔四〕此二字残泐。《相国叶文忠公碑》：『赐茔在闽县方岳里之东台。』又，据残笔，此二字可补为『东台』。

〔五〕此五字残泐。首字，据残笔，疑为『称』字。第二字不可辨。后三字，据残笔，疑为『传以异』三字。

××××××××××××××××，
××××××××××××××××。 ×

×××××××××，□星炯炯朗七闽，国成独秉艰且辛。叩阍苦请时露断，□□天子

慰谕曰谆谆。曰×××××××××，××××××××××■■，

■××××××××××××，×××××××××。 ×□殿慷■■〔一〕独伸。■■〔二〕遗佚列臣邻，独力

■××××××××××××，××××××××××。

××××××××××××……

拔我出沉沦。此时新政何■■〔三〕，×××××××××××××××

崇祯三■〔三〕，岁在庚午，春王正月榖日。

〔一〕此二字残泐。据残笔及上下文义，疑为『慨气』二字。

〔二〕此二字残泐。首字疑为『尽』字，后字不可辨。

〔三〕此字残泐。据残笔及上下文义，此字可补为『年』。

诸人小传

叶向高

——黄檗史上最檀越

在福建乃至中国，一旦说起叶向高，那是大名远扬。黄仁宇的《万历十五年》让人们记住了万历皇帝，记住了首辅大臣张居正。那么，如果黄仁宇再写一本《万历三十五年》，相信主角除了万历皇帝之外，另外一个那一定是首辅大学士叶向高。

对于黄檗山来说，历史上最大的外护应当就是叶向高。是他鼎力相助，才为黄檗山请来了大明朝廷刊刻的大藏经——《永乐北藏》，也因此让黄檗寺弘基永镇、坚牢巩固；是他修建了法堂和藏经阁，开堂焚香、为国祝圣；是他修建了纪游亭，使黄檗山门多了一道亮丽的景色；是他的家风家教影响了他的后人，儿子叶成学、孙子叶益蕃、曾孙叶进晟都是黄檗的大护法、大檀越；是他写下了一首首歌咏黄檗的诗词美文，使黄檗成为传之永久的文献名山。 接下来的几篇文章将从不同的角度走近叶向高，与读者一起感受叶向高在黄檗朋友圈的分量。

万历首辅叶向高

二〇〇九年，北京国际饭店会议中心三层紫金大厅，中国嘉德秋季拍卖正在举行，一件由叶向高撰写、董其昌手书的《龙神感应记》手卷拍出了 4480 万元的天价。

叶向高，字进卿，号台山，别号『紫云黄檗山人』，晚年自号『福庐山人』，福建福清人，曾任万历、天启两朝首辅大臣。这件《龙神感应记》所记载的是天启元年（一六二一）叶向高应皇帝之召，北上进京途中的经历。这一年九月，黄河因为天降大雨导致水位暴涨，淮安清口为大量淤泥堵塞。叶向高舟不能行，一筹莫展。乡人告诉他这里的土地神、龙神都极为灵验，如果设一个灵位祭祀祷告，必定有求必应。叶向高本来是不信这种事情的，但船走不了，耽误进京的行程，无奈之下那就姑且试一试吧。第二天早晨，淮安清口果然河水大涨，他们的船赶紧扬帆起航。为了这件事，叶向高郑重地撰文以记，写下了这篇《龙神感应记》，并请董其昌来书写成一部手卷。

《明史》记载，叶向高的父亲叫叶朝荣，曾经做过广西养利的知州。叶向高母亲怀他时为了躲避倭寇，在大马路旁边的一个破厕所里把他生了下来，因而他的小名叫『厕仔』。他从小体弱不堪，几次都差点丢了性命，之所以能活下来，他们家族认为这是神明的帮助。叶向高高考中的是万历十一年（一五八三）的进士，万历三十五年（一六〇七）的时候进入了朝廷内阁，第二年首辅大臣朱赓病死，次辅李廷机因为人

言可畏，干脆长期闭门不出，更别说上朝了。叶向高成了当时唯一的首辅而独撑朝政，历史上称其为大明孤相。

都知道万历皇帝十岁即位，第二年改元万历，万历十四年（一五八六）后就开始持续不上朝。万历十七年（一五八九）元旦后以日食为由，免去了元旦的朝贺，也就是说以后每年元旦皇帝再也不上朝了。万历皇帝在位四十八年，加起来有三十年都没有上朝。《明史》上说，由于神宗皇帝懒于上朝，国家大事无人过问，有些重要的官职都空缺着，官员、士大夫的任命总是拖着不下达。朝廷内部逐渐形成各种帮派，而宦官更是不安分，皇帝又宠幸郑贵妃，福王不肯就藩，老是在北京待着，不肯回到他自己的封地。

叶向高作为首辅，忧国忧民，一心为公，他主持每一件政事都竭尽全力，尽忠尽责。皇帝表面上对叶向高的态度也很好，但对于叶向高递的折子，提的意见却不大采用，十条意见多了说也就象征性地接受个两三条而已。京师锦衣卫百户王曰乾（乩）此人进入皇城后放炮奏了一本，举报郑贵妃的内侍用巫术诅咒皇太后和皇太子死，暗中拥立福王。皇帝一听十分震惊愤怒，绕着宫殿走了大半天，说：『出了这种大事，首辅为什么不出来说话？』话音刚落，太监立即跪着呈上了叶向高递过来的奏折。这份折子上说：

『王曰乾（乩）弄的这一出，跟往年的妖书有些类似，然而妖书是匿名的，难以查询，现在原告、被告都在，一经审讯就可以得出实情。陛下应当以不变应万变，若稍有惊慌，那么朝廷内外就会大乱。至于他的言辞牵连到贵妃、福王，实在是叫人痛恨至极。我跟九卿的意见是一样的，冒昧地向皇帝报告。』皇帝读

完这个折子，长长出了一口气，不无感慨地说：『这下子，我父子兄弟的名誉就能够保全了。』

这件事之后叶向高紧接着又上了一份奏疏：『当今天下酿成危害动乱的根源，除了天灾人祸、寇匪强盗、物怪人妖之外，大概有几种，朝廷人才匮乏，是第一点；君臣之间闭塞隔阂，是第二点；官员们好胜喜争，是第三点；对金银财宝的横征暴敛，必有狂悖的事端出现，这是第四点；道德风气一天比一天败坏，没有办法挽救，是第五点。假若陛下不奋然振作，选用一些老成持重的大臣，充实朝廷官署，将多年来废弛的政事一举革新的话，我担心国家的危亡，不在于外敌的侵略，而就在于咱朝廷的内部啊！』可以说言辞还是极其恳切，但神宗明知叶向高的忠诚，就是不肯去实行。

万历四十年（一六一二）春，神宗皇帝在位整整四十年。叶向高以历代帝王中在位到了四十年以上的，从上古夏商周三代以来直到现在只有十八人为例，规劝神宗大力推行新政，大胆选用人才，但神宗就是不答复。叶向高的建议得不到重视，每月都上书请辞，而神宗每次都降旨勉励挽留。万历四十二年（一六一四）二月，皇太后驾崩，三月福王回到封国。叶向高乞求辞职更加频繁，加起来连上了六十二道奏疏请求致仕。到了八月，神宗才准许他辞职，加封了一个少师兼太子太师，赏赐了百两白金，大红坐蟒一件，还派官人护送他回乡。

叶向高离职回到福清六年后，光宗即位，立即下诏要召回他任首辅。这个明光宗就是泰昌皇帝朱常

洛，万历皇帝的长子。朱常洛命真的不算好，出生之后不受他父亲喜爱，在皇权和臣权激烈对抗之中成为太子，当了太子之后差点丢了性命。好不容易当上了皇帝，却因为服食红丸丹药，只当了二十八天皇帝就死了，史称『一月皇帝』。叶向高是在光宗下诏赴京途中知悉皇上驾崩的。不久，明熹宗即位，就是天启皇帝，又下诏催促叶向高回京。叶向高实在是不想出山了，多次推辞，但都没有获准。天启元年（一六二一）十月，叶向高回到朝廷，获授中极殿大学士，再次成为了内阁首辅。他跟明熹宗丑话说在前头，他说：

『我服务陛下的祖父八年，当时奏章都由我草拟。即使是陛下想实行它，也要派遣中使向我宣布。如有不同意的事情，我都极力争取，您的祖父也多半能听从，不会强行拟任何旨意。陛下您虚怀若谷，谦逊有礼，信任辅臣，但不免会因流言生出难以决定的争论。应当慎重地对待诏书，所有的事情都要命令我等草拟上报为好。』熹宗高兴地答应并且很快采纳了叶向高的建议。

虽然叶向高二度入阁成为首辅，但是困扰于太监的势力，叶向高不甘忍受误国的骂名，又连上了数十道奏疏请辞。天启四年（一六二四），叶向高以太子太傅致仕，回到家乡福清。

万历赐藏其功著

走进修葺一新的黄檗寺，外山门内立着一块巨大的石头，正反两面均有题刻，背面是万历皇帝的明神

宗敕谕：敕谕福建福州府福清县黄檗山万福禅寺住持僧人正圆及僧众人等，朕发诚心印造佛大藏经颁施在京及天下名山寺院供奉，经首护敕，已谕其由，尔寺住持及僧众人等，务要虔洁供安，朝夕礼颂……落款是万历四十二年，也就是一六一四年。当年能够请得这份经书，多亏了叶向高的鼎力相助。

叶向高在内阁任上，恰逢为振兴黄檗的中天正圆禅师进京请藏，可以说是壮志未酬，饮恨京师。他的徒孙鉴源兴寿和镜源兴慈两位禅师，继承师祖遗志，矢志不移，继续请藏，又前后经历六载，此间正是叶向高孤撑相位七载之际，万历四十二年（一六一四），叶向高伸出援手，奏请神宗万历皇帝，黄檗寺才得以获赐并改额曰『万福禅寺』。后人有『金殿御试，获庸高选』之说，资料记载：兴寿、兴慈二位禅师在金殿之上把《楞严经》倒背如流，万历神宗叹其为『和尚状元』，下旨御赐黄檗寺《大藏经》六百七十八函，帛金三百两、敕书一道、紫衣三袭，还有钵盂等法物，并敕额『万福禅寺』。神宗皇帝还特派御马监太监王举赍护藏经到寺安奉。此番『宣赫天章，照耀寰宇』，以致『万里海疆，莫不骇瞩』。从此黄檗宗风再振，一时名噪霄壤。也就是在御赐黄檗寺《大藏经》的当年，叶向高辞官获准，告老返乡，荣归故里。回到家乡的叶向高对黄檗山万福禅寺关心尤加，时时来山各方照应。他还捐出了自己的薪水银四百两，在法堂旧址之上重建了大雄宝殿和藏经阁。他亲自募集缘金，与福清迳江的檀越外护一同倡募善款，重建了山门殿。

叶向高还亲自撰写了《重兴黄檗募缘序》，以纪其盛。福清的正月里十分热闹，人日这一天，叶向高登山访寺，写下了《人日游龙潭》一诗：

晴云不散澄潭景，新水初添曲涧流。
选石移尊同取醉，扪萝觅伴共寻幽。
陵源深处何须问，但见桃花便好游。

人日看山雨乍收，溪光山色向人浮。

人日是每年的农历正月初七，又称人庆节，是中国古老的传统节日。传说女娲初创世，在造出了鸡狗猪羊牛马等动物后，于第七天造出了人，所以这一天是人类的生日。唐代之后，尤其重视这个节日，如果正月初七这一天天气晴朗，那么意味着这一年人口平安，出入顺利。叶向高笔下的人日这一天的黄檗山，天气怎么样呢？叶向高登上龙潭，天气是『山雨乍收』，有旖旎的『溪光山色』，最重要的是，这一天是『晴云新水』，晴朗的蓝天，预示着来年的平安喜乐，万福随身。除了自己进山登临，叶向高还经常和当地乡绅名流、老朋旧友一同游览黄檗，这里承载着叶向高离开都城，回归山林之后的身心寄托。

几种版本的《黄檗山寺志》还收录叶向高多首黄檗诗，计有《同欧阳邑侯游黄檗》一首、《观龙潭纪游》四首、《登黄檗山绝顶·有引》四首。其中《登黄檗山绝顶》引言中有『黄檗，名山也』，而寺久废。

余谢事日，适皇上念及海邦，遣中使赍经来赐。余与亲友重兴新刹，为藏经祝圣之所。……是山之高可数千仞，其岭为大小帽二峰，有留雪嶂、蟒洞、九渊诸胜。而第一潭最奇，深碧无底，真神龙所居。水帘瀑布，仿佛九鲤』的深情记述，可以说是极言对黄檗之喜爱。

同样在福清，人们说起叶向高，大都会亲切地称为『叶相』，都知道是叶向高开辟了福清福庐、灵岩，是他为黄檗山万福寺请经，是他重建石竹山九仙楼和瑞岩山石佛阁，还以灵石山苍霞亭之『苍霞』，作为自己的文集命名。他还为黄檗山写下了这样一副口口传颂、大气祥瑞的对联……

千古祥云临万福，九重紫气盖三门。

叶相国洪护俨然

太监王举带着御赐经书等，千里迢迢来到黄檗山。可以想见，当时的盛况是多么的殊胜。北京的皇室代表团离开之后，地方政府赶来黄檗山，给予诸多关心。对此，永历和道光版本的《黄檗山寺志》都有记载：是年相国告归，同邑侯汪公泗论疏，令寿慈募化重兴，太学林守玄、林泊春董其事。建宝殿于法堂旧址，垒筑月台于殿前廊之下。由台而南，构藏经阁，珍崇御藏。又构择木堂于殿之东，今相国像在焉。移旧佛堂于殿之西，为方丈。又西为香积厨及诸寮舍。鸠工于万历乙卯之冬，断手于天启改元之辛酉。而兴

寿、兴慈亦相继归寂。

正是由于叶向高的护持，黄檗山才迎来了明代的再度中兴。《黄檗山志序》一文中，这样写道：『大藏永镇山门，起自神庙四十二年相国叶文忠公请于朝也，自大藏入山以后，龙宫渐出。以至大师南来，断际之灯再传矣。』

叶向高还捐资修复了纪游亭，对此，《黄檗山寺志》『纪游亭』一条记载如下：距外拱桥左半里许，内有石碑，载叶相国诗。在『黄檗山』一条记载：本邑叶文忠公有纪游亭于（黎湾）道左。在『九渊潭』一条记载：国朝天启元年，叶文忠公复构亭于龙堂旧址。上面几则古籍文献中的内容，还透露了几个重要信息。一是在寺内大殿之东，有一个择木堂，里面供奉有叶向高的画像。二是在山门外有纪游亭，亭内有石碑，石碑上雕刻的是叶向高的诗。三是由叶向高主导的黄檗山伽蓝重建，耗时整整六年，始于万历四十三年（一六一五），止于天启元年（一六二一）。除了修复黄檗寺藏经阁等建筑之外，这期间，叶向高着手筹建福庐寺，重修了瑞岩山弥勒佛阁，还热心瑞岩山风景区的开辟，开发了佛窟岩、天章岩、大洞天、振衣台、桃花洞等三十七处景观。隐元禅师有上堂语，极力称赞黄檗山寺复兴的两位有功之人，他们是一僧一俗：中天祖心毕露，叶相国洪护俨然。这样朴实无华的评价，方最为切当。

叶向高是当时知名的书法家，文献记载叶向高『工书法，宗二王，书体姿媚，行笔流畅，苍润遒劲』，

尤精草书，与黄道周、张瑞图并称『福建草书三大家』，他有不少墨宝，流传至今。叶向高还是有名的藏书家，与藏书家邓原岳、曹学佺、谢肇淛等人交谊很深。另外，他还特别热心乡邦文献的出版，曾热心刊刻唐宋时期闽籍名人的文集和汇集本地名人文集，曾参与《福清县志》和《福庐灵岩志》的编修。因为叶向高的护持以及他本人的亲力亲为，推动了《黄檗山寺志》的编修。《黄檗山寺志》的初修，就是在叶向高重兴山寺之后。清顺治九年（一六五二），隐元禅师在密云圆悟、费隐通容禅师和居士林伯春、僧行玑所编辑的旧志基础上重修。崇祯十年（一六三七），福清县知县费道用在《黄檗山寺志序》中写道：『万历中，叶文忠公在政府，为请于神宗皇帝，得赐藏经，焕然再新殿阁，金碧辉煌相好，光明隆隆之象，一时未有，凡闻风而至者，莫不咨嗟叹息，生皈依心。三十年来徒众日繁，宗风大畅。于是居士林益夫、比丘行玑等，衰集过去见在一切见闻而为之志，以待夫来者。』从县令这篇序文中可以看出，正是因为叶向高倡缘修复黄檗寺后的鼎盛，才有了首版《黄檗山寺志》在崇祯年间成稿刊布。

叶向高对佛教的护持与践行，有不少记在文字之上。比如，在《同欧阳邑侯游黄檗》一诗中，他曾经写道：『惟有青山怜傲骨，不妨终日坐跏趺。』在林阳寺，至今仍然高悬他的手迹——『安知住世君非佛，想是前身我亦僧』。

在叶向高自撰的《重兴黄檗募缘序》中，有这样一段话：『夫兹山自开辟至今，不知更几千万年，始

得圣天子被之宠灵，不难遣中使，发帑金，跋涉万里而来。煌煌帝命，宏耀于重严深谷之中，父老儿童，莫不奔走聚观，以为旷古盛事，微独山灵之幸，亦吾乡里之光也。而祇林鹿苑，鞠为蒿菜，贝叶琅函，珍藏无所悉君命于草莽，宁非吾邦人之过欤？」可见，他既有为皇帝敕赐藏经等物竟然因寺废导致无处供奉而难过，亦有畏惧因果、业力共感的隐意。就在该文结尾，以「其福田因果，彼三藏中彰明较著，不待余为赘矣」戛然而止，叶向高的因果思想表露得一清二楚。

《明史·叶向高传》谓叶向高：「为人光明忠厚，有德量，好扶植善类。」明末清初的钱谦益这样赞誉叶向高：「疏通明敏，小心恭顺，受神庙特眷，当宫府暌隔，党论纷呶之日，以调停剂和为能事。」看来，叶向高所作所为，真是应验了功不唐捐，名不虚传这句话。从叶向高的《登绝顶》诗中，人们能够感受其护持佛法之发心，感触他胸怀桑梓、兼济天下的仕宦之情：

琳宫新敞古坛场，贝叶琅函出尚方。

自识禅心超色界，还凭帝力礼空王。

龙潭倒影千岩碧，鸟道斜萦一线长。

此地归依情不染，更于何处觅慈航？

从古来宾有如乎

对于福清来说，叶向高毫无疑问是历史上对福清影响最深的一个历史人物。福清不少地方都还保留着他的资料、遗迹、流传着他的故事、传说。叶向高不仅是一位优秀的政治家，也赢得了家乡百姓的广泛认可。由于叶向高的大力支持，黄檗山寺声名鹊起，成为东南一大禅林，形成了独立的黄檗僧团，大大提升了黄檗山寺的影响力。

在研究叶向高与佛教、与福清黄檗山寺的甚深渊源的时候，有一些奇特的事情让人感觉好奇，那就是叶向高于佛道之外，对国外传来的天主教抱有开放的态度，是兼收并蓄的。叶向高崇道、信佛、尊崇理学，但也不拒西学。这从他和利玛窦、艾儒略的交游中可以看出来。

意大利传教士利玛窦（字西泰）于明万历十年（一五八二）来到澳门学习中文，次年到广东肇庆、韶关等地传教。他聪明好学，几年下来就已经是一个中国通了。万历二十六年（一五九八）利玛窦来到北京，向神宗呈送了一张木刻版的世界地图《山海舆地全图》，叶向高见到地图后惊讶不已，他在文章中描述说，西泰（利玛窦）到中国，他说天地皆由造物者创造，造物者就是天主，他活在天国，人们听了都觉得很惊讶；他还画了地图，在图里中国仅如掌大，人们更加惊讶了。这段话表明了叶向高对西学的好奇与浓厚兴趣。

利玛窦于万历二十七年（一五九九）获准定居南京。他在南京结识了徐光启，两人合作将欧几里得的几何学著作翻译成了中国版的《几何原本》。同一年，叶向高在吏部尚书王忠铭的引荐下第一次结识了利玛窦，两人相谈甚欢，并一起切磋了围棋技艺。在南京住了两年后，利玛窦得到进紫禁城向万历皇帝献礼的机会。他带上了精心准备的插画书、威尼斯画像、反射光的棱镜，还有一架西洋古琴。而他最聪明的选择还是带上了两台机械钟，万历皇帝十分喜欢这两台能自动行走还会发出悦耳声响的钟。按照惯例，外国使团不能在北京长驻，利玛窦为了能够长期留下来，就告诉皇帝说，这钟很容易坏，坏了很难修。利玛窦因此成了第一个被默许常驻紫禁城，还拿朝廷俸禄的外国人。

万历三十五年（一六〇七），叶向高升任内阁首辅，在北京的私宅中他多次招待过利玛窦，两人在一起还是下围棋，并通过围棋结下了很深的友谊。对于这一点，利玛窦在他的著作《利玛窦中国札记》中，对围棋之事做了记载。据说，这些文字是欧洲历史上第一次对中国围棋进行记录。叶向高对结识学识渊博的传教士也感到高兴，写下《诗赠西国诸子》一诗：

天地信无垠，小智安足拟。

爰有西方人，来自八万里。

言慕中华风，深契吾儒里。

著书多格言，结交尽贤士。

淑诡良不矜，熙攘乃所鄙。

圣化被九埏，殊方表同轨。

拘儒徒管窥，达观自一视。

我亦与之游，冷然待深旨。

这首诗的手稿，现在保存在法国国家图书馆。

一六一〇年五月，利玛窦在北京病逝。依照惯例，客死中国各地的传教士，都必须迁葬到澳门神学院墓地。利玛窦生前曾经有在京郊购买墓地的愿望，外国传教士和中国教友也希望皇帝能赐地埋葬利玛窦。

但假如这样，就等于认可了外国教会在中国的合法地位。外国传教士经过协商，便以一个西班牙神父的名义向皇帝呈上奏疏，明神宗让叶向高按惯例处理。叶向高与利玛窦已经结下友情，便吩咐手下把奏章从户部调出，转由礼部处置，最后准许利玛窦葬于京郊。

对于此事，艾儒略在其所撰《大西西泰利先生行迹》一文中记载：『时内官言于相国叶文忠曰：诸远方来宾者，从古皆无赐葬，何独厚于利子（即利玛窦）？文忠曰：从古来宾，其道德学问，有一如利子乎？姑毋论其他，即其所译《几何原本》一书，即宜赐葬地矣。』意思是：自古以来的外国人，其道德学

问，能找到有哪一个像利玛窦这样的呢？不要说其他的事情了，就是翻译《几何原本》这一件事，就应该给他赐予葬地了。利玛窦的墓地现位于北京西城区官园桥附近的北京行政学院院内。二〇二二年清明节前一天，笔者来此墓凭吊，只见前立螭首方座石碑一座，碑额十字架纹饰，碑身刻中西文合璧『耶稣会士利公之墓』。公墓东边墓碑数十块，西边有墓碑三块：面向墓穴，中间为利玛窦，左右首分别为汤若望和南怀仁。外国人埋葬在京城，利玛窦算是第一人。

叶向高对待西方来华的传教士可谓独具慧眼。为什么会这样呢？从他为杨淇园写的《西学十诫初解》一书所作的序中可找到答案。叶向高说：『学之道多端，即吾中国已不能统一，自孔孟时，即有老庄杨墨辈与之角立。近乃有泰西人自万里外来……其人皆绝世聪明，于书无所不读，凡中国经史，译写殆尽，其技艺制作之精，中国人不能及也。』这就是叶向高对待外来文明的态度。

作为一个受理学正统教育的封建士大夫，叶向高对待外国人及不同信仰的态度，体现了超越时代的海纳百川和开放平和的胸怀，这是值得关注的。

西来孔子论生死

可以说，艾儒略在福州与退休相国叶向高的三山论学，是明末中西文化交流史上一次重要的耶儒对

话，注定给明末的福州社会打上学术与历史的烙印。

一六二七年是一个特殊的年份，在人生即将走到终点的时候，叶向高做了一件名垂青史的大事。据叶向高《蘧编》一书记载，这一年的四月初七，他来到福州。福州也称『榕城』，因境内有于山、乌山、屏山，故以『三山』指福州。这次叶向高是在患有重病情况下前往福州，也是他人生中最后一次在福州的交友游访活动。《蘧编》载：四月初七日入省，至则游闽王墓、胭脂山，又时泛舟西湖，或至洪江避暑，亲朋咸集。余老而自废，且获戾于时，耽耽者尚未已。因放荡山水间，不复以衣冠为绳束，人多乐其坦夷，易与而昵就焉。端午后十二日归。其间，他瞻仰了闽王王审知的墓，在其至交曹学佺的石仓园避暑度假，会见昔日的好友，并在自己的芙蓉园接待了一个意大利传教士——艾儒略。他以生死大事为主题向艾儒略请教，这就是著名的三山论学。辩论时间共两天，地点在福州朱紫坊。

艾儒略是继利玛窦之后又一蜚声中外的明末传教士，他在福州与相国叶向高的三山论学，学界已多有研究，叶向高在福州下榻的地方是他的私宅——『芙蓉园』，位于今天的福州市鼓楼区朱紫坊。叶向高就是在这个庭院迎接艾儒略的来访。艾儒略生于一五八二年，而这一年是意大利传教士利玛窦刚刚来到澳门学习中文的时候。一六一〇年，二十八岁的艾儒略到达澳门，在广州、北京、开封、南京、上海、扬州、陕西、杭州、山西绛州、江苏常熟等地居留，在福建的福州、泉州、兴化、永春、延平等地均待过。

一六三一年，四十九岁的他去世，葬在福州的十字山。史料记载，『三山人皆知客有自西洋来者，其人碧眼虬髯，艾其名，盖聪明智巧人也』，因学识渊博，艾儒略被闽人誉为『西来孔子』。

艾儒略来到朱紫坊叶向高宅邸，两人相见尚未寒暄，叶向高就直奔主题，请在他的芙蓉园宅邸等候已久的曹学佺与艾儒略开始对话。后来，艾儒略在他的《三山论学记》写道：『丁卯年初夏的一天，我来到福州朱紫坊造访叶相国，正好赶上观察曹学佺先生在座。叶相国笑着说：你们两位都主张出世，但是一个信奉佛教，一个信奉天主，趋向是如此的不同，这是为什么呢？艾儒略说：我们各自大多以生死大事为重。曹学佺说：我对于佛学，也是选择我认为合理的法意而从之。就好像是临习古代书法名人的法帖，年代久了，多处都被虫蛀，而我只临摹没有被虫子蛀过的字。释迦牟尼的佛教，我还没有找出时间深入到它的根本上，我仅仅摘录其中一二点，比如对于六度梵行，有人说这是人生在世的指南，是怎么都不可以少的。就这样，一个信的是天主，一个信的是佛祖，在生死大事这个问题上展开辩论，各自发表自己的看法。所谓的三山论学，便由此而揭开。

在这更要特别插入一首诗，这就是曹学佺的《游黄檗》：

朝辞石竹路逶迤，暮入禅林境自移。

桥下清渠为草积，门前古树作藤垂。

诸峰翠黛分深浅，一勺寒泉历岁时。

昔日江淹来此地，悬崖何处有题诗。

从曹学佺的诗里可以看出，他是从石竹山过来的，寺院门口还有一座桥，只不过桥下的渠水里积满了野草，十二峰有远有近，颜色也是有深有浅。昔日江淹曾来到这里，写下了优美诗篇，只是不知道这首诗勒石上山后在什么地方。

接着说三山论学的事情，三山论学的时间离叶向高辞世不到半年，面对死亡的即将降临，他感到『死亦是福』。叶向高之孙叶益蕃说：『祖自年来，触事感伤，郁郁不乐。……对客谈，每学范文子祈死以自况，且曰：吾今死亦是福。病来又为不孝，诵陶靖节「应尽便须尽，无复独多虑」。』因此，当叶向高拖着病躯见到艾儒略的时候，便很自然地以『生死大事』为主题，展开三山论学。他要请教艾儒略的问题，就是天主既然是万能的，为什么惩罚不了坏人。他把自己的郁结带到了三山论学中。从艾儒略回答的内容来看，显然是要人们『尊崇天主，欲人遵行教诫，返锄吾身从何而生，吾性从何而赋，今日作何服事，他日作何归复，真真实实，及时勉图，如人子之（事父母）起敬起孝』。

但从叶向高发问的问题来看，他所祈望的是外来信仰能够像一服灵丹妙药，回答并解决他在现实中所遇到的许多愤愤不平的问题。论学第一天，艾儒略来朱紫坊。第二天，叶向高到艾儒略的住处，提的第

一个问题是："天主全能，化生保存万有，固无烦劳，如昨论论甚悉。但既为人而生，必皆以资民用，不为害人者。乃今爪牙角毒，百千种族，不尽有用或反害焉，生此于天地间，何用？"第二个问题问得更明白："造物主为人而生万物，未尝无益于人、人之受其害者，于理甚合。然造物主用以讨人罪，可也。乃善人亦或受其害，何耶？"第三个问题通过几个发问，委婉地表达他自己的愿望："人稍亦为善者，天主尚谴其阴恶，则人共见其为恶者，当何如谴之？且不谴之，何复有反加之世福者，抑不谴其身，而谴其子孙乎？若其不然，则留一恶名于世，万年不涤者，亦当其恶一罚乎？抑以心劳日拙，自足为罚乎？"第四个问题则把不敢说的话也说了出来："君子莫不仁，君义莫不义，而天下万世治平，不亦休哉！"第五个问题，叶向高的项庄之意更是跃然纸上："第天主生人为善，人顾为恶，天主有权，何不尽歼之，为世间保全善类？岂其不能，抑不欲乎？"

三山论学的两天里，叶向高、曹学佺共提出了二十余个问题，涉及佛教信仰、天主主宰万物、善与恶、生与死、天主降生等几个方面。叶向高、曹学佺站在儒家的立场上，对天主教这种海外舶来的西方信仰，提出了种种质疑。艾儒略则站在天主教的立场上，对叶向高的提问一一解答。黄景昉在《三山论学记序》中说："文忠所疑难十数端，多吾辈意中喀喀欲吐之语。"这个"喀喀欲吐之语"真是形容得太贴切

了，点出了叶向高发起这场论学的政治意义大于个人的郁郁不乐。

综上所述，叶向高这次三山之行，是他人生的最后一次瞻仰之旅、会友之旅、休闲之旅、论学之旅，也成了他人生的告别之旅。作为三朝元老致仕归里的叶向高，称他自己是『老而自废』。然而，阉党还是咄咄逼人，对他严加防范，这使他在身病之外又患了心病，乃至『无聊日甚一日』，抑郁了。因此，叶向高的三山之行，是想通过『放荡山水间』来解除心中的郁结。此时，艾儒略已经在闽活动了两年多，叶向高赞扬艾儒略的诗句『言慕中华风，深契吾儒理。著书多格言，结交皆贤士』，引来了同僚们的同声唱和，艾儒略一下子声名鹊起。

叶向高是在致仕归里途经杭州时结识了艾儒略，并把他带到了福州。二人见面，叶向高提的问题是真心诚意的，真诚希望艾儒略能帮他解开心中的郁结。但是，面对天启年间阉党横行天下之乱局，又有谁能力挽狂澜？天主乎？显然不可能。最终叶向高还是带着他的心结，在身病与心病交织之下，于一六二七年八月走完了他自谓『死亦是福』的一生。

隆武年间的礼部尚书、泉州人林欲楫这样评价叶向高的一生：『不营身，不肥家，不徇私，不媚上，不以成心违众，不以胜心败群，不以党心植交，不以患得患失固位』；『休休大度，在内阁七年，未尝害一人，未尝受人钱，未向六部请办一件私事』；在用人上，坚持『用其君子，去其小人，不论其何党』。

文震孟书叶向高墓志铭

一一四

身后何以葬闽侯

黄檗书院在田野调查中，偶然发现了一张叶向高墓志铭的拓片。由于叶向高的墓志铭此前没有在学术界出现过，一些博物机构也没有相关记载，所以引起人们的强烈兴趣。

叶向高在万历四十二年（一六一四）八月致仕后回到福建老家。明神宗万历皇帝驾崩，长子朱常洛继位，又诏叶向高回朝。可惜泰昌皇帝在位二十八天就驾崩了。朱常洛死后，他的儿子朱由校继位，是为熹宗皇帝，年号天启。此时叶向高已经退休六年，熹宗催他回京。叶向高多次推辞未准。天启元年（一六二一）十月，叶向高又回到朝廷，再次成为内阁首辅。但是，由于魏忠贤一手遮天，闽党胡作非为、祸乱朝纲，叶向高觉得自己对此无能为力，就多次上书乞求离职。

叶向高此次赴京二度出山，一共干了三年左右，熹宗皇帝批准了他退休，下诏加封叶向高为太傅，皇上派礼部主事熊文灿护送他返乡，赏赐大量财物。熹宗皇帝还命令福建地方官，按八十岁以上老臣退休的惯例给叶向高定时慰问，以示殊恩。

这次退休回福建，叶向高用熹宗赐予的一千两白银，在福清建造了一座桥，名为『赐金桥』，欲使乡人『共沐天恩』。叶向高在这座桥建成后，还写了一篇《赐金桥记》，告诉后人莫忘皇恩。遗憾的是，叶向高告老还乡才短短三年，就于天启七年（一六二七）八月，因病逝世，终年六十九岁，葬在闽侯县青口

根据叶向高高年谱资料记载，在叶向高人生的最后一年，也就是一六二七年的盛夏，叶向高病危，前往福州求医。叶向高自撰的《蘧编》记载：『二十六日，偕龚克广往省。自入夏来，食辄饱闷，闷揣胸膈，间有痞块，而邑中罕知医者，故往就。』这几行字是叶向高一生中写下的最后文字，堪称『绝笔』。但最后福州的医生也没有妙药，只好无治而返。中秋节过后，叶向高病症加剧，八月二十九那天，溘然长逝，葬于闽侯县五虎山。

叶向高是福清人，为什么把坟墓选在了闽侯呢？这个问题我问过几个人，后来在喜马拉雅平台『福州plus』里，听到了王新生先生的《叶向高与五虎山》。王先生说叶向高修墓于闽侯五虎山，背后是一段父子情深的感人故事。福州有一句俗话：『状元没仔翁正春，宰相没仔叶向高。』叶向高娶一妻，纳一妾，先后育有三子三女，三女长大后都出嫁了，但次子和三子都患天花早亡，只有他的长子叶成学长大成人。

叶向高对长子疼爱有加，寄予厚望。不幸的是，有一年叶成学进京探望父亲，归家途中染上风寒，途中没有及时休息治疗，经过闽侯和福清之间的山岭时，叶成学病重身亡，年仅三十六岁。白发人送黑发人，叶向高痛不欲生，后来他回家和进京途中，总要来这里凭吊爱子，还把这儿的山岭取名为『常思岭』。

如今此地称为『相思岭』，在福州话音『常思』与『相思』类似，估计后来习惯读成了相思岭。常思岭东镇东台村。

面东台山上有一座小山峰，两山隔空相望，近在咫尺。叶向高在这座小山峰上给自己修了一座大墓，明天启七年（一六二七）叶向高病逝就归葬于此。这座小山峰，后来因墓得名，被人叫做了『墓亭山』。

天启皇帝和叶向高同一年离世，朱由检登基后，开启崇祯朝，很快追赠叶向高为太师，加谥号『文忠』。叶向高的孙子叶益蕃在续写的《蘧编》中记载：赐银五十两，彩缎二表里、大红坐蟒一袭。崇祯元年（一六二八）七月二十九日，礼部尚书何如宠疏请祭葬，奉圣旨：『叶向高三朝元辅，绩懋励勤。准照例与祭九坛。遣本省布政司上官致祭，仍加祭一坛。差官开圹合葬。赐祭，是大臣身故之后，皇帝敕特使前往祭奠。坛数越高说明级别越高，最高为九坛。叶向高被赐祭九坛，也是至尊的哀荣。这样，叶向高因为崇祯皇帝的加赠官职、加封谥号，皇帝敕更高的祭祀礼仪，给予叶向高赐葬。

叶向高的墓于解放前夕被毁，解放初又遭了一次洗劫。除部分翁仲、石兽淹埋到了地下之外，石牌坊、墓亭等地面文物荡然无存。一九九八年八月，在闽侯东台村出土了一块神道碑，后来有学者曾见到叶向高墓志铭的墨拓。因为叶向高的墓志铭已经失落数十年，所以这个拓片弥足珍贵。从这张拓片可以看出墓志铭的概貌。这方墓志铭通高一百四十厘米，宽七十八厘米。上篆盖，右读直下双排文字，写的是：

『明故特进光禄大夫上柱国少师兼太子太师吏部尚书中极殿大学士加赠太师谥文忠叶公墓志铭』，共计四十个字，每个字的直径大约四厘米，字体工整瘦朗，颇具功力。接着是墓志铭文字，共计七十六行，每

行约一百三十字，直径很小，大致是一厘米，书韵隽永。整块墓志铭近一万个字，洋洋洒洒，很是壮观。

这份墓志铭在简要介绍了叶氏自河南固始迁徙福建的渊源历史，回顾叶向高的一生，展现他『纵谈无失言，信笔无失手，入俗无失色，胶结忙迫无失步……』风范的同时，还以较大的篇幅概述了万历、泰昌、天启三朝的内忧外患，忠奸纷争和叶向高独撑残局，整饬朝纲，忍辱负重，力保忠良的高风亮节以及『宰相肚里能撑船』的博大胸怀。墓志铭中所涉及的官宦有数十人之众，也在一定程度上揭示了明末尔虞我诈、勾心斗角的朝政内幕。对于明史研究而言，这份墓志铭当具有一定的证史、补史价值。

墓志铭的撰文者朱国祯（一五五八—一六三二），字文宁，乌程（今浙江湖州）人，万历十七年（一五八九）进士，天启初年拜礼部尚书，兼文渊阁大学士。魏忠贤乱政，朱国祯辅佐叶向高，多方周旋护持。叶向高、韩爌这两位首辅相继去职后，朱国祯接替他们出任首辅，最后累加太子太保。但还是被逆党李蕃所弹劾，于是就称病退休回老家了，最后获谥号『文肃』。他的著作最有名的是《涌幢小品》，这是一部笔记。涌幢，就是指海上涌现出佛家的经幢，形容时事变幻，就好比是昙花一现的意思。

墓志铭的书丹者文震孟（一五七四—一六三六），字文起，长洲（今江苏苏州）人，为明代著名书画家文徵明的曾孙。他的书法名迹，遍布天下，可与他的曾祖文徵明相媲美。

墓志铭的篆盖者郑三俊，字用章，池州建德（今安徽东至）人，万历二十六年（一五九八）进士，天

启中累迁户部右侍郎，上疏弹劾魏忠贤；崇祯初年任南京户部尚书，兼掌吏部。

这块墓志铭，不但是研究叶向高生平事迹的宝贵史料，同时也是难得的书法珍品。就字数而言，极有可能是我国目前发现的文字最多的古代墓志铭。

（本文作者白撞雨，由黄檗书院整理、提供）

三朝元老

——墓主叶向高小传

叶向高（一五五九—一六二七），福清人，字进卿，明万历十一年（一五八三）进士。幼聪颖过人，有抱负。出仕后多次上书反对矿监、税监。万历三十五年（一六○七）任礼部尚书、东阁大学士。万历四十二年（一六一四）辞职去官。天启元年（一六二一）再为首辅。屡与魏忠贤抗争，保护了许多忠臣贤士，天启四年（一六二四）又遭排挤去官。著有《说类》《苍霞草》等诗文。

生于危难立壮志

明嘉靖三十八年（一五五九），叶向高出生于福清县化南里的一个官僚家庭。出生前一年，倭寇攻破福清，随后又结巢于离叶家十余里远的龙田。《明史·叶向高传》载：『向高甫妊，母避倭难，生道旁败厕中，数濒死。』叶向高幼年就亲眼目睹乡民在倭患中流离失所的惨状，少年时立下志向，长大为国效

力。他勤奋好学，十四岁就以学业优异著称，『县令许梦熊大奇之』，并为他『择婚』，赠送聘礼，『酒之公堂』，一时传为佳话。二十四岁时中进士，又考选庶吉士，以后又进为编修和南京国子司业等官职。三十九岁时，召为左庶子，担任皇长子侍班官，辅导皇太子朱常洛读书。因『训解明畅』，太子十分高兴，常常称赞叶向高为『飞须先生』。

独撑残局整朝纲

万历年间，明皇室穷奢极欲，国库日趋空虚，宫廷分派太监到全国各地疯狂掠夺，引起市民暴动。万历二十四年（一五九六），太监陈奉到湖广后，曾连续在武昌、汉口、襄阳、湘潭等地激起民变十余起。此外，荆州、天津、苏州、上饶等地也不断发生反对矿监的市民暴动。为此，叶向高不顾自身安危，屡次上书万历皇帝，直言要罢矿税，撤回矿税监，指出这是有关『天下安危第一大机』。可是，万历皇帝深居内苑，纵情声色，将叶向高奏书束之高阁，并将他调离北京，转任南京礼部侍郎，后又改吏部侍郎。叶向高到南京就任之后，再陈矿税之害，仍不被采纳，此后他一直在南京，九年时间不能有所作为。

万历三十五年（一六〇七），阁臣沈一贯罢职，沈鲤跟着也去位，内阁只有首辅朱赓一人。万历皇帝命增加阁臣，叶向高被调任礼部尚书兼东阁大学士，入阁为阁臣。第二年，首辅朱赓去世，次辅李廷

机因被人攻讦而杜门不出，结果造成内阁实际上只有叶向高一人的局面，并且一直延续至万历四十二年（一六一四），这就是民间传说叶向高『独相』的由来。

神宗在位四十七年，自万历十七年（一五八九）后，三十年间只召见朝臣一次，其余时间全沉迷在声色犬马之中。叶向高多次上奏，建议皇帝应该振作有为，亲理朝政，简任老成，布列朝署，取积年废弛政事一举新之，否则，『宗社之忧，不在敌国外患，而在庙堂之上也』。万历皇帝知其忠心，空言安慰几句，就是不愿照此办理，使国势更加颓危。

治国无人，争权夺利却愈演愈烈。为了争夺皇位继承权，万历宠妃郑贵妃之子朱常洵，已被封为福王却不去封国，引起皇族间互相猜忌。叶向高鉴于明初燕王朱棣发动『靖难之役』，打了四年内战的教训，多次上疏，力请福王就国，并引『触詟说赵太后』的故事，劝皇帝和郑妃放福王到封地去。由于万历和郑妃以种种借口拖延时日，锦衣百户王曰乾（乹）又乘机制造混乱，入皇城放炮上疏，奏称『郑妃派人用妖术诅咒太后、皇太子死，拥立福王做皇帝』等等，一时间妖言四起，风雨满城。叶向高担心动乱，立即上书，要皇帝『当静处之』，命福王立即就国。经再三力争，朱常洵不得不前往封地，终于避开了一场即将爆发的祸乱，稳定了大明江山。

忍辱负重保忠良

万历四十二年（一六一四）八月，叶向高辞职返乡，退居林下。一六二〇年神宗死，皇太子朱常洛即位为光宗，忆起自己的老师，便召叶向高进京。可是不到一个月，光宗就死了。皇长子朱由校（熹宗）即位，也还倚重叶向高，天启元年（一六二一）十月命叶向高为内阁首辅。叶向高在屡请辞职不允之后，积极建言熹宗拨金二百万，为用兵之需。天启初年，熹宗尚能听从叶向高政见，朝纲有望振兴。但熹宗毕竟年幼，不能识别忠佞，太监魏忠贤和皇帝乳母客氏遂篡握大权，把持朝政。

福王就国后，郑妃并未罢休。在朱常洛立为太子时，有一名叫张差的人，拿着木棒打伤太子东宫守门人，进入前殿，被捕获后供出是郑妃宫太监庞保、刘成主使，是为『梃击案』。万历皇帝死后，朱常洛即位，不久突患重病，郑妃派人送泻药，病情转危，鸿胪寺丞李可灼进红丸药，吃两丸身死，称为『红丸案』。朱常洛死后，选侍李氏挟持年幼的皇长子朱由校而自重，占据乾清宫。经朝臣力争，才不得已移居哕鸾宫，谓之『移宫案』。

这『三案』本都是皇族内部的闹剧，可是魏党及东林党人却借题发挥互相攻击，又引起轩然大波。魏忠贤凭借权力，大肆斥逐和杀害反对他的正直大臣。叶向高为保忠良极力救援，给事中章允儒、傅櫆、陈良训，御史帅众、吴牲、王祚昌等，均因得到叶向高的保护而得免死或从轻处罚。因此，魏忠贤恨死了叶

向高，诬他为『东林党魁』。其实他对东林党人也不是一概庇护，『所建言，无非欲破士大夫党比之习』，并非支持无原则的党争。

天启四年（一六二四）六月，左副都御使杨涟上疏揭发魏忠贤二十四条大罪，其他廷臣也相继上书揭发，一批大臣劝叶向高参与其事，共同推倒魏党奸人。叶向高考虑到魏党党羽众多，势焰滔天，恐难除却，且还会招来杀身之祸，便劝众臣待机而发。一些臣子操之过急，说他是『和事佬』。但叶向高忍辱负重，仍上书熹宗，说魏忠贤虽勤奋，朝廷宠信厚待，但『盛满难居』，建议给予解除权力，归于私第，意在以比较缓和的办法让魏忠贤脱离朝政，这样既可平息众怒，又让魏忠贤有个台阶下。

谁知魏忠贤借这本奏疏，假传皇帝诏书表彰自己功劳，伺机加害叶向高。如魏忠贤欲『廷杖』御史林汝翥（福清人），林因害怕逃到遵化。魏党造谣说林是叶的外甥，指使其爪牙围攻叶府。叶向高感到『时事不可为』，力求辞职，『乞归二十余疏』才获准，加封为『太傅』。不久，叶向高又辞去『太傅』头衔，于一六二四年七月离京返乡，是年叶向高年已六十有六。

叶向高一走，魏忠贤就大肆杀逐朝臣，『善类为之一空』，朝政更加黑暗。二十年后，明王朝终于被农民起义的浪潮所推翻。叶向高罢职回乡，家居三年，于一六二七年病逝，享年六十九岁，葬于闽侯五虎山。崇祯初年，追赠为太师，谥文忠。

（本文作者张英慧，由黄檗书院整理、提供）

明史·叶向高传（摘编）

叶向高，字进卿，福清人。父朝荣，养利知州。向高甫妊，母避倭难，生道旁败厕中。数濒死，辄有神相之。举万历十一年进士。三十五年，向高入朝。明年，首辅赓卒，次辅廷机以人言久杜门，向高遂独相。

当是时，帝在位日久，倦勤，朝事多废弛，大僚或空署，士大夫推择迁转之命往往不下，上下乖隔甚。廷臣部党势渐成，而中官榷税、开矿，大为民害。帝又宠郑贵妃，福王不肯之国。向高用宿望居相位，忧国奉公，每事执争效忠荩。帝心重向高，体貌优厚，然其言大抵格不用，所救正十二三而已。

向高有截断，善处大事。锦衣百户王曰乾者，京师奸人也，入皇城放炮上疏，讦奏郑妃内侍姜严山与学等及妖人王三诏用厌胜术诅咒皇太后、皇太子死，拥立福王。帝震怒，绕殿行半日。内侍即跪上向高奏。奏言：『此事大类往年妖书，陛下当静处之，稍张皇，则中外大扰。』帝读竟，太息曰：『吾父子兄弟全矣。』

叶向高再入相，事冲主，不能謇直如神宗时，然犹数有匡救。给事中章允儒请减上供袍服，阉人激帝怒，命廷杖。向高论救者再，乃夺俸一年。御史帅众指斥宫禁，阉人请帝出之外，以向高救免。

忠贤既默恨向高，而其时朝士与忠贤抗者率倚向高。忠贤乃时毛举细故，责向高以困之。向高数求去。四年四月，给事中傅櫆劾左光斗、魏大中交通汪文言，招权纳贿，命下文言诏狱。向高言：『文言内阁办事，实臣具题。光斗等交文言事暧昧，臣用文言显然。乞陛下止罪臣，而稍宽其他，以消缙绅之祸。』因力求速罢。当是时，忠贤欲大逞，惮众正盈朝，伺隙动。得櫆疏喜甚，欲借是罗织东林，终惮向高，旧臣并光斗等不罪，止罪文言。然东林祸自此起。

至六月，杨涟上疏劾忠贤二十四大罪。向高谓事且决裂，深以为非。廷臣相继抗章至数十上，或劝向高下其事，可决胜也。向高念忠贤未易除，阁臣从中挽回，犹冀无大祸。乃具奏称忠贤勤劳，朝廷宠待厚，盛满难居，宜解事权，听归私第，保全终始。忠贤不悦，矫帝旨叙已功勤，累百余言。向高骇曰：『此非阉人所能，必有代为草者。』探之，则徐大化也。忠贤虽愤，犹以外廷势盛，未敢加害。其党有导以兴大狱者，忠贤意遂决。于是工部郎中万燝以劾忠贤廷杖，向高力救，不从，死杖下。无何，御史林汝翥亦以忤阉命廷杖。汝翥惧，投遵化巡抚所。或言汝翥向高甥也，群阉围其邸大噪。向高以时事不可为，乞归已二十余疏，至是请益力。乃命加太傅，遣行人护归，所给赐视彝典，有加。寻听辞太傅，有司月给米五

石，舆夫八。

　　向高既罢去，韩爌、朱国祯相继为首辅，未久皆罢。居政府者皆小人，清流无所依倚。忠贤首诬杀涟、光斗等，次第戮辱，贬削朝士之异己者，善类为一空云。熹宗崩，向高亦以是月卒，年六十有九。崇祯初，赠太师，谥文忠。

在朝洁身自好

——撰文者朱国祯小传

朱国祯在明末政治纷争、经济发达之时仍能不植党、不积财，洁身自好，一心为民，但『遇非其时，不克尽用』。在党派之争中也不过是昙花一现，旋即洁身自退。可见，与其说明亡于『贼』，不如说亡于党派内耗。

明朝末年，天启、崇祯时，小小的乌程县先后有三人被擢为辅臣。其一是沈文定淮于天启辛酉（一六二一）进文渊阁。其二是温文忠体仁于崇祯戊辰（一六二八）进武英殿，历首揆，柄政最久。其三则是朱文肃国祯于天启癸亥（一六二三）正月拜礼部尚书兼东阁大学士，又改文渊阁大学士。甲子春，晋户部尚书、武英殿大学士，为首辅。三人相距不过十里，一时传为盛事。但三人中温体仁投靠阉党，为乡人所不齿，沈淮亦素之时誉，惟有朱国祯及其后人，国论乡评咸推重。《明史·朱国祯传》所记其事颇简略，主要为其任辅臣时之事。本文即介绍朱国祯其人其事，以见在明末政治纷争中，在明中叶经济发达后，仍

有不植党，不积财，洁身自好如朱国祯者。

朱国祯，字文宁，号平涵，又号虬庵居士。小时即聪颖过人，记忆力惊人。《朱国祯自志行略》言：

『十四岁，在空室中取论策古文翻阅，先叔直斋府君有《纲目》一部，全刻精好。日阅一本，能记忆。不三月而遍。有老儒吴弦斋者，与先祖为外弟，独精此书（时号「吴纲目」），时来饮，有不知，余即响应。大骇曰：「小子乃敢与老夫抗？」反覆驳问，应之如响，客不能屈。』未第时，朱国祯醇谨老成，不屑以浮华博虚誉。万历十七年（一五八九），朱国祯中进士，改翰林院庶吉士。『累官祭酒，谢病归，久不出。』天启年间，擢为辅臣。纵观朱国祯一生，他主要有以下几个方面的事迹和品德。

第一，首创均田均役法。明中叶以后，赋役制度大坏，由于赋役不均，贫民疲乏已极。『富者田连阡陌，坐享兼并之利，无公家丝粒之需。贫者虽无立锥之地，而税额如故，未免缧绁之苦。』官僚地主阶级例得优免特权，又勾结官吏，用『花分』『诡寄』『飞洒』种种手段，隐瞒优免额之外的田地，从而把赋税转嫁给贫苦农民。在徭役负担上，官吏经常『放富差贫』，朱国祯本人耳闻目睹了明朝赋役之苦。他的祖父困于赋役，他的父亲代父奔走，又代之往役典库藏。而『典库者为有司所鱼肉，率破家』。至有雉经以殉者』。他认为当时徭役偏枯不均，尤其粮长之害，荼毒生民至深，实行均田则能救小民于水火。其言：

『粮长之害，李康惠疏之最详，曰：「家有千金之产，当一年即有乞丐者矣。家有壮丁十余，当一年即为

绝户者矣。民避粮长之役过于谪戍，官府无如之何。有每岁一换之例，有数十家朋当之条。始也破一家，数岁则沿乡无不破家者矣。粮长既革，里长受累。均田所以救其穷也。若有乘除，而岂一人能与其力？纷纷者可以思矣。」

万历二十九年（一六〇一）朱国祯告退回家养母，正值赋役编审之年，他创议实行均田均役法。均田均役可以救民便民，但不利于缙绅地主。朱国祯等人的均田均役法遭到众人反对。

朱国祯深知难以口舌争辩，他身体力行，『先自计田占役与编户等』，众始大服。朱国祯又移书巡抚，极言卖富差贫之弊，应以计亩定役。役法稍变，贫民得苏。均田均役法便于民，不便于宦，『侧目者争起图之，寻被论』。然而，明中期以后，赋役之法已弊坏至极，贫民已难以承受，均田均役法实为救民之策，深得民心，卒得以行。茅元仪说：『赋役之法，吾湖至万历中年，弊极矣。先大夫与朱小师国祯倡均田之法，盖不以户丁而以田。然说者纷纷，谓市户等大便宜耳。然此百之一二。即存此百之一二以应国家不时之需，亦何不可？毕竟此法行，民得休息。而诸郡亦俱仿行之。』

第二，在朝洁身自好，不阿玛，不树党。明朝后期，朝廷内外，党派林立，主要有浙党、齐党、楚党、阉党和东林党，浙党以内阁辅臣沈一贯、方从哲和给事中姚宗文为首，齐党以给事中亓诗教为首，楚党则以给事中官应震为首。另外还有宣党、昆党等。这些党派互相倾轧，争权夺利。只有以顾宪成、高攀

一三〇

龙为首的东林党，还算是一个要求社会改良的政治集团。而以宦官魏忠贤为首的阉党，更是为其利益，专横跋扈，把持朝政。东林党人虽曾一度得势，但不久即被阉党逮杀殆尽。朱国桢正是在这样的情况下入阁的。入阁后的朱国桢处于政治的夹缝中，不阿谀，不树党，在朝无立足之地。但他在朝居家时，都没有把柄被捏，终于洁身引退，也还算是有个好结果。

第三，位至辅相，家业萧然。明代中叶以后，江南经济发达，官僚地主阶级尤其广置产业，富甲一方。但朱国桢为官后，一仍平时，不置产业。虽然如此，仍有诽谤者说朱国桢『家豪富，田连阡亩，居第千云者』。朱国桢心知无以自明。正巧同镇董宗伯先生去世，朱国桢的座主，至其家，亲眼目睹了其家计萧然。『宗伯殁，先生来吊，余迎之。先生率其子缑山肩舆来访，所见破瓦旧椽。愕然曰：「还有厅事否？」余曰：「有之敢不延坐？止后有书舍三间耳。」先生厉声曰：「此件那个不有？」徐顾缑山曰：「翰林先生庭户不剪。」啧啧久之，起去。野次复舣舟召田父问状。田父指余舍对如余言，且曰兄弟三人共之。意遂大解。余复登舟送别，先生执手再四，曰：「人言岂足信？」余曰：「先生何出此言？」复厉声曰：「我眼是肥皂核，去去不必言。」以后过先生，必留饭深谈。越十余年，复问家计若何，对曰：「如初。无才，故至此。」先生大笑曰：「办此何必大才！」』

第四，子孙恪守家训，为国捐躯。朱国桢博学多著述，有良史才。他退归田园后，留心典故，著有同

代史书多种，《皇明史概》《大事记》《大政记》《大训记》《开国臣传》《逊国臣传》。另外，他所著《涌幢

小品》更是脍炙人口，颇足佐正史所未及。朱国祯死后，其诸孙贫，因以其稿出售于人，为南浔富人庄廷

鑨得。庄聘诸名士，群为删润论断，后刊成发卖。因书中颇有忌讳语，遂招致庄氏史案之祸。前人所记庄

氏史案，只言朱国祯殁后，子孙贫，因以书稿出售于人，然令人论说庄氏史案，每多想当然，言朱国祯死

后，『子孙不肖』，卖书稿，此论颇为不公。事实上，朱国祯训子孙颇严，其子孙亦能恪守家训，明亡后，

多有为国捐躯者。

朱国祯有子四人，长子缔，有病无后。次子绖，字尔成，号诚所，县学生，荫授五军都督府都事。三

子绍炫。四子绅，字公申，县学生，荫授中书科中书舍人。遭家难，为知府某所持。会大计，某鋆金入都

门，为逻者所获，既而贿中贵寝其事。绅抗疏发其状，事连大珰，疏留中。再上，得旨。廷杖卒。次子绖

又有子七人：锡如、鑑如、镕如、铉如、镜如、锵如、镇如。鑑如，在甲申之变中为李自成军队所执，不

屈而死；镕如，率众北拒清军，败被执，语不屈，断喉死。

朱家本不算富有，家难、国难接踵，难怪其后人贫不能养，以致出售朱国祯遗留书稿为生。然于此不

仅不能视为朱氏子孙不肖之明证，反而更可见朱国祯不为后人谋私之精神。

朱国祯身处明朝末年，社会、政治动荡不安，『遇非其时，不克尽用』。然而，他为官不谋私利，不

置产业，一心为民，首创均田均役法。在朝洁身自好，不阿谀阉党，不私植党羽。归田后又留心典故，著述颇丰。其子孙亦能恪守家训，为国捐躯。明末乌程三辅臣中，朱国祯获得较高声誉，确亦不虚。

当时，朝廷内外党派林立，互相倾轧，正直之士难以立足，有心报国者也无从施展抱负。在激烈的党派斗争中，辅臣走马灯似的更换。洁身自好如朱国祯者，虽能跻于辅臣之位，也不过是昙花一现，马上又被群小挤走。朱国祯还算落得个洁身自退的好结果，而更有多少有志报国者沦为党派倾轧的刀下鬼，冤死屈死者无算。人说，明朝亡国，实则亡于党派内耗，此言当为不虚。

（本文作者付庆芬，由黄檗书院整理、提供）

明史·朱国祯传

朱国祯，字文宁，乌程人。万历十七年进士。累官祭酒，谢病归，久不出。天启元年，擢礼部右侍郎，未上。三年正月，拜礼部尚书兼东阁大学士，与顾秉谦、朱延禧、魏广微并命。阁中已有叶向高、韩爌、何宗彦、朱国祚、史继偕，又骤增四人，直房几不容坐。六月，国祯还朝，秉谦、延禧以列名在后，谦居其次。改文渊阁大学士，累加少保兼太子太保。魏忠贤窃国柄，国祯佐向高，多所调护。

四年夏，杨涟劾忠贤，廷臣多劝向高出疏，至有诟者。向高慍甚，国祯请容之。及向高密奏忤忠贤，决计去，谓国祯曰：『我去，蒲州更非其敌，公亦当早归。』蒲州谓爌也。向高罢，爌为首辅，爌罢，国祯为首辅。广微与忠贤表里为奸，视国祯蔑如。其冬为逆党李蕃所劾，三疏引疾。忠贤谓其党曰：『此老亦邪人，但不作恶，可令善去。』乃加少傅，赐银币，荫子中书舍人，遣行人送归，月廪、舆夫皆如制。崇祯五年卒。赠太傅，谥文肃。

十次会试中状元的状元宰相

——书丹者文震孟小传

十次会试中状元

文震孟（一五七四——一六三六），初名从鼎，字文起，号湘南，别号湛持，明南直隶长洲（今江苏苏州）人。南宋文天祥之后裔、文徵明曾孙。文震孟酷爱《楚辞》，颇有自比屈原之意。文震孟生而奇伟，据传与文天祥酷似无异。他从小爱好学习，擅长诗文，为人刚正，品行高洁，精于《春秋》。万历二十二年（一五九四），文震孟考中乡试，成为一名举人。但在来年的会试中，文震孟却落第了。

到万历四十七年（一六一九），文震孟已九次涉足礼部贡院考场。他的外甥姚希孟，与他一同拜师受业，名相伯仲，但姚希孟却在这年会试中殿试名列第三甲第一百二十一名，而文震孟连会试都未中。天启二年（一六二二），文震孟第十次参加礼部会试，并参加殿试，一举夺魁，成为明代第八十二位状元。此科进士共四〇九人，是明代取士较多的一科，而文震孟经过前九次的历练，第十次终于成为最为杰出的一个。

弹劾阉党遭廷杖

文震孟中状元后，按惯例入翰林院为修撰，掌修国史。这时当朝天子熹宗朱由校即位已三年了。朱由校把精力都花费在玩上。骑马射猎，掏鸟捉鱼，尤喜木工活，手操斧锯，精心制作梳匣、屏风、亭阁，是个臭名昭著的『木匠皇帝』。他把军国大事交给宦官魏忠贤去处理，自己却逍遥自在，任性玩耍。一些趋炎附势的大臣倒向了魏忠贤，而正直的大臣则愤懑难抑，相继起来与阉党抗争。当时的御史，吴江（今属苏州）人周宗建第一个站出来弹劾魏忠贤，惨遭贬斥。若干大臣如邹元标、冯从吾等被迫引退，朝政日非。阉党的暴行激怒了更多的大臣，文震孟便是其中之一。天启二年（一六二二）冬十月，文震孟上疏弹劾魏忠贤。谁知，却被魏忠贤从中扣留，没有呈到天启皇帝那里。之后，文震孟便遭到魏忠贤的伺机报复。一天，熹宗正在看戏，魏忠贤说文震孟奏疏中有『傀儡登场』这几句话，是把皇上比作木偶，不杀无以警示天下。昏庸的熹宗还称赞他讲得有道理，即传旨廷杖文震孟八十棍。接着，诏令将文震孟贬谪出京。

居家竟然被夺籍

文震孟被贬之后，他没去贬所，出京城后便径直回了长洲老家，闭门谢客，打算终老于家。他遭受

廷杖而归，距他荣膺状元桂冠不过七八个月。文震孟在家度过了平静的四年。据《嘉庆直隶太仓州志》记载，天启六年（一六二六）冬，太仓（今属苏州）籍的武进士顾同寅（万历四十七年（一六一九）科第二名）、官学生孙文豸赋诗悼念被阉党诬杀的抗金名将熊廷弼，被捕下狱，『皆弃市』。御史门克新奏劾顾同寅、孙文豸的诗为『妖言』，此案『波及修撰文震孟与编修陈仁锡，庶吉士郑鄤，并斥为民』，把居家赋闲的文震孟牵扯了进去。结果，文震孟被夺官籍，贬为平民。堂堂状元郎居然在五年后成了一介平民。

再次入仕劾权臣

天启七年（一六二七）八月二十二日，熹宗结束了他昏庸而短暂的一生。熹宗无子嗣，他的弟弟朱由检承嗣大位，年号崇祯。崇祯皇帝试图挽狂澜于既倒，他登基后的第一件大事，便是铲除阉党。魏忠贤畏罪自杀，客氏被杖毙，阉党中坚人物崔呈秀也自缢身死。与此同时，诏令为被阉党害死、贬谪的官员平反。文震孟应召入京，出为侍读。在退出官场六年后，文震孟再次入仕。

可是，好景不长，崇祯三年（一六三〇）二月，因边境危机，崇祯皇帝下诏求安边将才。阉党残余王永光当时为吏部尚书，乘机举荐同党吕纯如等人，试图为阉党翻案。文震孟见状，上疏弹劾。但崇祯皇帝很宠信王永光，对文震孟的奏疏不予理睬。文震孟得罪了权臣王永光，自觉难以再在朝中做官了，于是就

一三七

选择了退隐田园。

三赴京城入东宫

崇祯皇帝登基后，励精图治，试图振兴大明帝国，但局势的发展却与他的愿望背道而驰。面对山海关外的金人，明朝不但没有力量进攻，甚至无力抵御。在关内，高迎祥、张献忠、李自成等起义军攻城掠地，所向披靡。崇祯皇帝忧心如焚，他渴望有一批贤人来辅佐他挽救危局。文震孟是当时能够忠心事主且有才干的不二人选，也是当时少有的人才。在文震孟离开后，崇祯皇帝日渐体会到了这一点。崇祯五年（一六三二），他特地派遣使者赴长洲，在文家当场宣诏，任命文震孟为东宫右春坊的长官右庶子，要他回京赴任。文震孟不得不从命，第三次赴京城上任。

不久，一条震惊朝野的消息传到京城：高迎祥、张献忠、李自成率部攻下凤阳（今属安徽），焚毁了明朝皇帝的祖坟。崇祯皇帝闻讯，大惊失色，慌忙穿上孝服哭祭，诏杀凤阳巡抚杨一鹏。文震孟乘机上疏，指出当权的大臣误国乃是致乱之源。《乾隆苏州府志》称：『因言当事诸臣不能忧国奉公，陛下宜奋然一怒，发哀痛之诏，按失律之诛，正误国之罪，行抚绥之实政，宽间阎之积逋，尽斥患得患失之鄙夫，广集群策群力以定乱。』但是，崇祯皇帝缺乏用人之明且刚愎自用，没能按文震孟的建议去做。而文震孟

此举却得罪了内阁首辅温体仁。

《春秋》为介参机务

不久，机会来了。经筵向来不讲《春秋》，可崇祯皇帝认为《春秋》有裨治乱，命内阁择人进讲。文震孟精通《春秋》，是当时的名家。他原本就是讲官，无疑是最佳人选。但内阁首辅温体仁嫉恨文震孟，故意摒而不用。而内阁大臣钱士升盛赞文震孟，说他可当此任。于是，温体仁不得不列名奏上。

文震孟进讲，很合崇祯皇帝的心意。过了几个月，崇祯皇帝准备增加阁臣，召廷臣数十人，考试票拟，择优录用。文震孟也名列其中，但他自知得罪了内阁首辅温体仁，难以与他共事，就称病不参加考试。

但崇祯皇帝觉得文震孟是个人才，尽管未经考选，还是特擢文震孟为礼部左侍郎兼东阁大学士，入阁参预机务。明朝不设宰相职位，如果是大学士参与机务，那就相当于宰相了。文震孟两次上疏辞谢，崇祯皇帝还是不准。文震孟入阁时，温体仁恰好在家休假，等他回朝，方知他嫉恨的文震孟已经是阁臣了。

被革职又被追封

为人刚直清正的文震孟，最终还是遭到了狡诈的温体仁的排挤。崇祯八年（一六三五），文震孟被革职，结束了仕途生涯，再次回到老家长洲。《乾隆苏州府志》称：『震孟刚方贞介，有古大臣风，惜三月而斥，未竟其用。』也就是说文震孟在宰相位子只待了三个月，就被革职了。半年后，外甥姚希孟病死。文震孟与姚希孟的感情极深，甥舅二人曾在一块读过书，后又同殿为臣。姚希孟死后，文震孟悲痛万分，也病倒了，竟不治而亡。

噩耗传到北京，一些公卿大臣奏请抚恤，崇祯皇帝不允。直到崇祯十二年（一六三九），才下令恢复文震孟的官位。崇祯十五年（一六四二），文震孟被追赠礼部尚书，赐祭。明朝覆灭后，福王朱由崧在南京称帝，又追谥文震孟为『文肃』。《崇祯吴县志》称，『礼部左侍郎东阁大学士文震孟墓在行春桥左』。

文震孟著述甚丰，主要有《念阳徐公定蜀记》《薤茶说》《策书圆机》《姑苏名贤小记》《文文肃公日记》《药园文集》《文文起诗》《药圃诗稿》等。

（本文作者陈其弟，由黄檗书院整理、提供）

明史·文震孟传（摘编）

文震孟，字文起，待诏徵明曾孙也。祖国子博士彭，父卫辉同知元发，并有名行。震孟弱冠举于乡，十赴会试。至天启二年，殿试第一，授修撰。

时魏忠贤渐用事，数斥逐大臣。震孟愤，上《勤政讲学疏》，言：『陛下当大破常格，鼓舞豪杰心。陛下昧爽临朝，寒暑靡辍，政非不勤。然鸿胪引奏，跪拜起立，如傀儡登场已耳。祖宗之朝，君臣相对，如家人父子。咨访军国重事，闾阎隐微，情形毕照。奸诈无所藏，左右近习亦无缘蒙蔽。』

疏入，忠贤屏不即奏。乘帝观剧，摘疏中『傀儡登场』语，谓比帝于偶人，不杀无以示天下，帝颔之。一日，讲筵毕，忠贤传旨，廷杖震孟八十，贬秩调外。韩爌力争，言官抗疏不纳。震孟亦不赴调。时顾同寅，坐以诗悼熊廷弼，为有司缉获，波及震孟，并斥为民。

崇祯元年以侍读召，充日讲官。震孟在讲筵，最严正。时大臣数逮系，震孟讲《鲁论》，反覆规讽，帝即降旨出尚书乔允升、侍郎胡世赏于狱。帝尝足加于膝，适讲《五子之歌》，至『为人上者，奈何不

敬」，以目视帝足。帝即袖掩之，徐为引下。故事，讲筵不列《春秋》，帝以有裨治乱，令择人进讲。震孟，《春秋》名家，为首辅温体仁所忌，隐不举。次辅钱士升指及之，体仁佯惊曰：『几失此人！』遂以其名上。及进讲，果称帝旨。

八年七月，入阁预政。两疏固辞，不许。阁臣被命，即投刺司礼大奄，震孟独否。掌司礼者曹化淳，雅慕震孟，令人辗转道意，卒不往。震孟刚方贞介，有古大臣风，惜三月而斥，未竟其用。归半岁，卒。

端严清亮，正色立朝

——篆盖者郑三俊小传

郑三俊，字用章、伯章，号玄岳、元岳，又号影庵，晚号巢云老人。其一生著述颇丰，后悉数毁于清咸丰年间太平军兵燹。民国四年（一九一五）众裔孙搜集遗存，汇编成《巢云老人焚余集》，又于民国二十八年（一九三九）重印《巢云老人焚余集》。

郑三俊的家乡在安徽省东至县，唐朝至德二年（七五七）建县，以年号为名，称至德县，五代改为建德县，隶属池州府，直至民国时期相继更名为秋浦县、至德县，中华人民共和国成立后与东流县合并成东至县。又因境内有玉峰山与兰溪水，古时文人雅称玉峰、兰水，今多称尧舜之乡，寓意地灵人杰。

郑三俊生于一五七四年，自幼入宗族私塾读书，一五九七年考中举人，一五九八年考中进士，自此步入仕途。先后任县令、知府、按察司副使兼学政、布政司左参政等地方官职，并入南京礼部主事和郎中，再入光禄寺少卿、太常寺少卿、左佥都御史、左副都御史、户部右侍郎，最后担任六部中户部尚书、刑部

尚书、吏部尚书，加太子少保，优赐一品服。其一生经历了明朝由盛转衰、党争纷乱、社会动荡、国家灭亡、民族危难的至暗时期，三次遭弹劾罢免，三次又起复任用，始终不改儒生本色，怀抱忧国忧民的家国情怀，秉力维持国家太平，忠心挽救民族危亡，以清廉公正著称，是晚明时期的一代名臣。

《焚余集》收录了郑三俊诗文、书翰及序文、传记等七十三篇，其中奏疏只有四篇。其后人郑素明在此基础上，收录了其诗文、信笺及序文、传记一七〇篇，仅奏疏就有三十四篇，涉及户部尚书、刑部尚书、吏部尚书任上重大事项。同时还收录了同时期历史人物酬文一二四篇，共计二九四篇，合辑为《郑三俊文集》。

郑三俊初任（河北）元氏县令三年秩满后，调任（河北）真定县令时，写下了《南正村起集碑记》，真实记载了他任元氏县令时开设南正村集贸市场进行商品自由交易，并免除一切赋税之事。元氏人民将他列入名宦祠，并由当地名儒魏克顽撰写了《元氏县令郑公德政碑记》刻石纪念。

擢升南京礼部主事、郎中后，与葛寅亮合辑《金陵梵刹志》四卷，并撰写了《金陵梵刹志后序》，对南京地区所有寺院道观进行了详细考证，明确记载它们的历史现状、规模大小、寺产田产、僧侣管理等情况，至今仍被奉为佛事圣典。

晋升归德知府后，郑三俊以改善民生和发展教育为己任，经常听取归德籍致仕辅臣沈鲤、刑部右侍

郎吕坤等乡贤的建言献策。吕坤在《答郑玄岳太府》信中就官解一事，建议郑三俊『每亩概加三厘，而害可永除，百姓鼓舞从之矣』，并说『司尊若不肯从，不知虞城沈鲤每亩加七厘，柘城每亩加四厘，何以允详耶？幸留神』。郑三俊在《明故朝议大夫资治少尹南京国子监祭酒侯公暨元配沈恭人合葬墓志铭》中写道：『方吾守雪园时，创建范文正公讲院，集诸士，月旦其中。』身为知府，选拔优秀人才亲自课之，把发展教育列为头等大事，如侯恂、侯恪、王家彦等七十余人以科第显后，多人成为一代名臣。

为了振兴文风，上《范文正公从祀议》，请祀北宋名臣范仲淹，比清康熙五十四年（一七一五）正式诏令范仲淹为先贤，进孔庙从祀孔子早了一百多年。并建『六忠祠』，撰《六忠全集》授之于士。从此归德文风大振，实属一方百姓之幸事。其同科进士、吏部文选司郎中董应举在《答郑玄岳》信中写道『抵都下见洛人，问兄政绩，皆曰清而才』，可见其政绩卓越，有口皆碑。因此，归德人将其列入了名宦祠。侯方域在《重建书院碑记》中详尽记载了这一盛举。

在福建按察司副使兼提督学政任上，郑三俊专司教育，前后及第者如黄道周、黄景昉、刘宗藻等名士八十余人，先后成为晚明重臣和民族英雄。黄景昉称其『闽数十年督学，竟推公第一，鲜继者』，评价之中肯，与史载无异。《黄道周年谱》记载：『万历四十三年，先生年三十有一。是科典试事为内翰来公（讳宗道）及科臣姜公（讳性），得先生文拟第一矣，而以违式闻。督学郑公叹惋久之。因以《齿录后序》

属先生代草，来公、姜公出谒先生旅次，皆旷举也。既而郑公中辈语解组，将以先生归。先生行之水口，而兄匪石公以母命及之，乃还。郑公复举学租百三十金为先生母寿。故先生于郑公感遇尤深也。」可见其礼贤下士、爱惜人才之如此。

《福建通志》载其『督学入闽，奖防滞才，搜罗无遗，一切竿牍屏弗通，与刘宗周齐名』，盖以名儒定论。继任浙江布政司左参政后，因极力反对税珰高案贪赃枉法，未赴任即请辞归养，恰逢其母亲、父亲相继病故，按例丁忧。泰昌初起为光禄寺少卿，天启初改太常寺少卿，旋擢都察院左佥都御史、左副都御史，上《薛蕙恤典宜优、徐大相斥去宜复疏》，救徐大相，恤薛蕙，其公忠体国之心昭然。

继而在户部右侍郎任上，郑三俊目睹魏忠贤及其党羽把持皇权，篡位擅政，残害忠良。为了挽救国家危亡，他不惜褫职闲居，上《平众怒消隐患疏》。

郑三俊孤忠耿直、舍生取义的大无畏精神永载史册。时任内阁辅臣丁绍轼在《赠别郑玄岳》诗中写道：『春暖乘舟出帝京，河澌冰泮水初平。嵇生龙性真难驭，张氏鲈羹却有情。朝社不留时雨润，江湖应见岁星明。故园从桂森森茂，何日从君再订盟。』把郑三俊比作嵇康，可见其君子风度。

崇祯即位，阉党覆灭，立擢郑三俊为户部尚书兼管都察院、吏部事务，主京察。此时的明王朝已经是内忧外患，大厦将倾。为此，郑三俊开展了一系列施政举措，先后上疏数十章，整顿吏治，清理积弊，宽

商恤税，休养生息，发行货币，繁荣经济。首先，查参拖欠、侵占钱粮的知县以上官员多达二百余人。其次，将魏珰余党一百余人澄汰一空。另外，铸造钱币，增加流通，繁荣市场，振兴经济。通过近两年的南都新政，为北方的抵御外敌入侵提供了雄厚的经济保障。

秩满，转刑部尚书，奉旨清理积狱，实施刑官守法与寒审之法制度，天下颂之。后因户部屯豆、工部钱局案，崇祯皇帝拟重判，其坚持轻罪安能重惩，忤旨上谳，孔原弹劾其包庇东林党人户部尚书侯恂而下狱。孔贞运、黄景昉、徐石麒、黄道周等众多大臣纷纷上疏陈言事实，最后经卢象昇营救，许以配赎，五天后无罪释放，罢免归里。

黄景昉在《宦梦录》记载：『司寇郑公三俊以屯豆、钱局二端忤旨下狱，甫就系，风霾陡作，道路谘嗟。上旋采余奏，赦出。阁拟谕稍迟，二日始传到部。时政府孔公贞运，其里人也，由是憾孔。察刑部尚书相继系狱者，乔公允升、冯公英、郑公三俊、刘公之凤、甄公淑，凡五人、刘、甄竟死狱中。时政方锒急，严刑峻法，祸先中于执法之吏，若或崇之。嗣后刘公泽深骤卒，李公觉斯落职去，无一免者。中惟胡公应台得赐告，乘传归，啧啧称前后稀遘矣。』都人作《反风歌》『放刑部，天乃雨』谣之，可见其清望之高、德望之重，连刚愎自用、反复无常的崇祯皇帝也敬他三分。

不久，再次起为原官刑部尚书，未赴任。旋改吏部尚书，也迟迟未赴。徐石麒奉皇帝之严旨，在《与

郑玄岳》这封信中催促道：『望老先生旦夕抵国门，静候半年而锡鸾之声杳然，麒辈安得不搔首踟蹰也？迩者，六君子同日去国，自外闻之，得无有焚芝锄兰之虑？不知旧冢颇有蜚语，台省迹涉把持，皇上因用人不效，力一整顿，其实皆由臣子自取。慎勿以此风闻，踯躅不进也。盖老先生初以原官召还，继而即晋统均，皇上之知老先生深，眷老先生重，若犹有所疑，畏而不前，不几堕向用之心而断起废之路乎？向来儒效不张，致圣明有薄待群臣之意，颙望老先生出而一洗其辱，万勿悠忽居诸，坐失大有为之圣主也』。

接到信后，在刘城的陪同下，乘船北上履职。首上《直臣可惜疏》，不惜以其政治生命作担保，起用刘宗周为左都御史，金光辰为刑部尚书，后擢徐石麒为刑部尚书，形成了人、法、司三足鼎立的新格局，以制约腐朽糜烂的中枢内阁。并先后制定了会推典例、积分送考、六曹官评、咨访铨司、赐还词臣等一系列新政，触动了以内阁为首的官僚的既得利益，最终因选调文选司郎中吴昌时事遭到弹劾罢免，新政失败。一年后，明朝政权灭亡。

南明弘光年间，召为东阁大学士入阁，不赴。隆武皇帝朱聿键在《监国与郑三俊书》中写道：『孤与闽粤士民卧尝薪胆，不敢以蟠灌之老，役于亿夫。傥以高皇帝之灵，惠然来教，孤将拥彗拂席，以慰此中士民之意。唯先生幸垂意焉！』亦未赴任。顺治二年（一六四五），安徽巡抚刘应宾疏荐起用明故吏部尚书郑三俊，清廷派洪承畴来建德游说，其避居祖居地江西浮梁不见。

后在家乡筑一室名『影庵』，日录诸经不辍，参禅悟道，以遗民自居。《明史》称其『为人端严清亮，正色立朝』，诚为晚明一代名臣。

（本文作者郑素明，由黄檗书院整理、提供）

明史·郑三俊传

郑三俊，字用章，池州建德人，万历二十六年进士，授元氏知县。累迁南京礼部郎中、归德知府、福建提学副使。家居七年，起故官，督浙江粮储。

天启初，召为光禄少卿，改太常。未上，陈中官侵冒六事。时魏忠贤、客氏离间后妃，希得见帝，而三俊疏有『笃厚三宫，妖冶不列于御』语。忠贤遣二竖至阁中，摘『妖冶』语，令重其罪，而阁臣力争，而拟旨则以先朝故事为辞。三俊复疏言：『近日糜烂荼毒，无逾中珰，阁臣悉指为故事。古人言奄竖闻名，非国之福。今闻名者已有人，内连外结，恃阁臣弹压抑损之，而阁臣辄阿谀自溺其职，可为寒心。』忠贤益怒，以语侵内阁，留中不下。擢左佥都御史，疏陈兵食大计，规切内外诸司。吏部郎中徐大相言事被谪，抗疏救之。

四年正月，迁左副都御史。户部右侍郎杨涟劾忠贤，三俊亦上疏极论。寻署仓场事。太仓无一岁蓄，三俊奏行足储数事。忠贤尽逐涟等，三俊遂引疾去。明年，忠贤党张讷请毁天下书院，劾三俊与邹元标、

冯从吾、孙慎行、余懋衡合污同流，褫职闲住。崇祯元年，起南京户部尚书兼掌吏部事。南京诸僚多忠贤遗党，是年京察，三俊澄汰一空。京师被兵，大臣大获谴。明年春，三俊以建储入贺，力言：『皇上忧劳少过，人情郁结未宣。百职庶司，救过不赡，上下睽孤，足为隐忧。愿保圣躬以保天下，收人心以收封疆。』帝褒纳之。南粮岁额八十二万七千有奇，积逋至数百万，而兵部又增兵不已。三俊初至，仓库不足一月饷。三俊力袪宿弊，纠有司尤怠玩者数人，屡与兵部争虚冒，久之，士得宿饱。万历时，税使四出，芜湖始设关，岁征税六七万，泰昌时已停。至是，度支益绌，科臣解学龙请增天下关税，南京宣课司亦增二万。三俊以为病民，请减其半，以其半征之芜湖坐贾，户部遂派芜湖三万，复设关征商。三俊请罢征，并于工部分司计舟输课，不税货物，皆不从，遂为永制。芜湖、淮安、杭州三关皆隶南户部，所遣司官李友兰、霍化鹏、任俶皆贪，三俊悉劾罢之。

居七年，就移吏部。八年正月，复当京察，斥罢七十八人，时服其公。旋上议官评、杜请属、慎差委三事，帝皆采纳。流寇大扰江北，南都震动，三俊数陈防御策。礼部侍郎陈子壮下狱，抗疏救之。考绩入都，留为刑部尚书，加太子少保。帝以阴阳愆和，命司礼中官录囚，流徒以下皆减等。三俊以文武诸臣讳误久系者众，请令出外候谳。因论告讦株蔓之弊，乞敕『内外诸臣行恻隐实政。内而五城讯鞫，非重辟不必参送法司。；外而抚按提追，非真犯不必尽解京师；刑曹决断，以十日为期』。帝皆从之。

代州知州郭正中因天变，请举寒审之典，帝命考故事。三俊稽历朝宝训，得祖宗冬月录囚数事，备列上奏，寝不行。前尚书冯英坐事遣戍，其母年九十有一，三俊乞释还侍养，不许。

初，户部尚书侯恂坐屯豆事下狱，命按主者罪，帝欲重遣之。三俊屡谳上，不称旨。逸者谓恂与三俊皆东林，曲法纵舍。工部钱局有盗穴其垣，三俊亦拟轻典。帝大怒，褫其官下吏。应天府丞徐石麒适在京，上疏力救，忤旨切责。帝御经筵，讲官黄景昉称三俊至清，又偕黄道周各疏救。帝不纳，切责三俊欺罔。以无赃私，令出狱候讯。宣大总督卢象昇复救之，大学士孔贞运等复以为言，乃许配赎。

十五年正月，召复故官。会吏部尚书李日宣得罪，即命三俊代之。时值考选，外吏多假缮城、垦荒名，减俸行取，都御史刘宗周疏论之。诸人乃夤缘周延儒，嘱兵部尚书张国维以知兵荐，帝即欲召对亲擢。三俊言：『考选者部、院事，天子且不得专，况枢部乎？乞先考定，乃请圣裁。』帝不悦，召三俊责之，对不屈。宗周复言：『三俊欲俟部、院考后，第其优劣纯疵，恭请钦定。若但以奏对取人，安能得真品？』帝不从，由是倖进者众。帝下诏求贤，三俊举李邦华、刘宗周自代，且荐黄道周、史可法、冯元飚、陈士奇四人。姜埰、熊开元言事下狱，及宗周获严谴，三俊皆恳救。先后奏罢不职司官数人，铨曹悉凛凛。大僚缺官，三俊数引荐，贤士之废斥者多复用。刑部尚书徐石麒获罪，率同官合疏乞留。

三俊为人端严清亮，正色立朝。惟引吴昌时为属，颇为世诟病。时文选缺郎中，仪制郎中吴昌时欲得

之。首辅周延儒力荐于帝，且以嘱三俊，他辅臣及言官亦多称其贤，三俊遂请调补。帝特召问，三俊复徇众意以对。帝颔之，明日即命下。以他部调选郎，前此未有也。帝恶言官不职，欲多汰之，尝以语三俊，三俊与昌时谋出给事四人、御史六人于外。给事、御史大哗，谓昌时秉制弄权，连章力攻，并诋三俊。三俊恳乞休致，诏许乘传归。国变后，家居十余年乃卒。

图书在版编目（CIP）数据

文震孟书叶向高墓志铭／白雨泽，高山编著．—福
州：福建教育出版社，2023.11（2024.3重印）
（黄檗文库·黄檗古籍文献整理）
ISBN 978-7-5334-9784-2

Ⅰ．①文… Ⅱ．①白… ②高… Ⅲ．①楷书—法帖—
中国—明代 Ⅳ．①J292.26

中国国家版本馆 CIP 数据核字（2023）第 204386 号

黄檗文库·黄檗古籍文献整理
文震孟书叶向高墓志铭

编　　著：白雨泽　高山
出 版 人：江金辉
责任编辑：林小平
特约编辑：陈伟晟
图书设计：林小平
出版发行：福建教育出版社
电　　话：0591-87115073（发行部）
网　　址：http://www.fep.com.cn
地　　址：福建省福州市梦山路27号
邮政编码：350025
印刷装订：福州万达印刷有限公司
地　　址：福州市闽侯县荆溪镇徐家村166-1号
开　　本：787毫米×1092毫米　1/16
印　　张：11.25
插　　页：1
版　　次：2023年11月第1版
　　　　　2024年3月第2次印刷
书　　号：ISBN 978-7-5334-9784-2
定　　价：60.00元

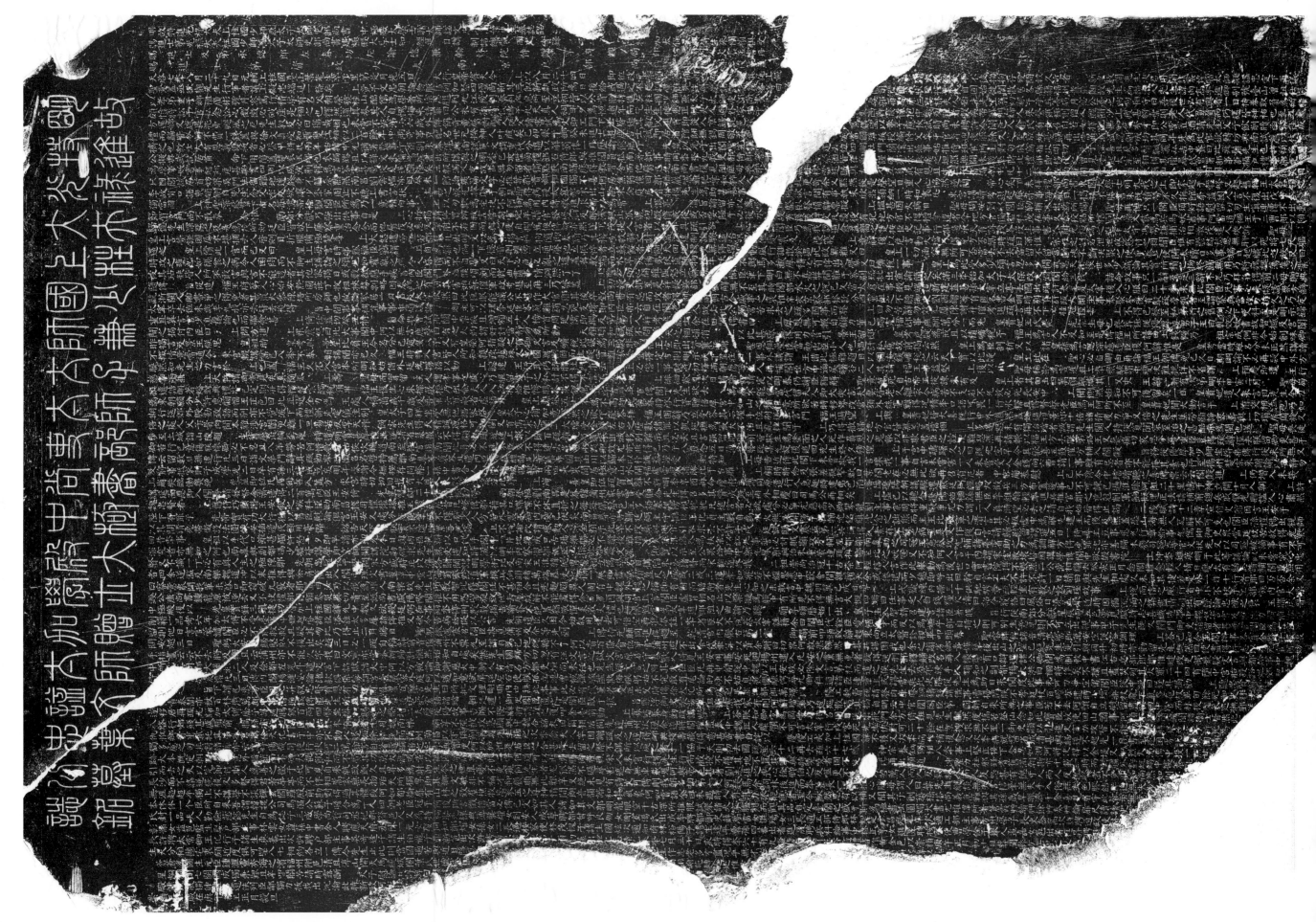